工業產品設計
麥克筆表現技法

李遠生 主編　　　鄒穎 副主編

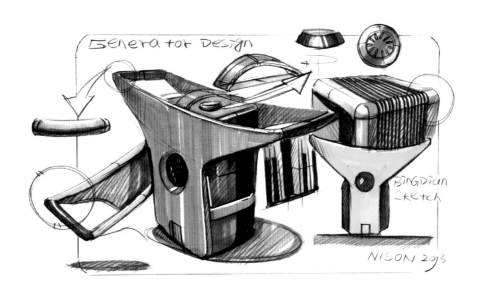

北星圖書事業股份有限公司
NORTH STAR BOOKS CO., LTD.

國家圖書館出版品預行編目(CIP)資料

工業產品設計麥克筆表現技法 / 李遠生編著.
-- 新北市：北星圖書, 2015.09
面； 公分
ISBN 978-986-6399-20-6 (平裝)

1.工業設計 2.產品設計 3.繪畫技法

964 104013184

工業產品設計-麥克筆表現技法

編　　著 / 李遠生
發 行 人 / 陳偉祥
發　　行 / 北星圖書事業股份有限公司
地　　址 / 新北市永和區中正路458號B1
電　　話 / 886-2-29229000
傳　　真 / 886-2-29229041
網　　址 / www.nsbooks.com.tw
e - m a i l / nsbook@nsbooks.com.tw
粉絲專頁 / www.facebook.com/nsbooks
劃撥帳戶 / 北星文化事業有限公司
劃撥帳號 / 50042987
製版印刷 / 森達製版有限公司
出 版 日 / 2015年9月
I S B N / 978-986-6399-20-6
定　　價 / 400元

前言

手繪作為一種傳統的表現技法，一直沿用至今，即使在Photoshop、 Rhino、3ds Max等軟體日新月異的今天，它也一直保持著自己獨特的優勢和地位，並以其強烈的藝術感染力，向人們傳遞著設計師的創作理念和情感。在追求形式完美、提高藝術修養、強化設計語言的同時，設計師也越來越青睞於手繪表現。

手繪表現技法是指在產品設計的過程中，通過手繪的技術手法，直覺的敏銳度而具象地表達設計師的構思意圖、設計目標的表現性繪畫。手繪表現技法不僅傳遞設計語言，它的每一根線條、每一個色塊、每一個結構構成元素，都在很大程度上反映設計師的專業素質、人文修養和審美能力。手繪技法的表現優勢是快捷、簡明、方便，能隨時記錄和表達設計師的靈感。

基於以上的觀念，從我國高等藝術設計教學的需要出發，經過幾年的實踐經驗得出的成果，編寫了這本實例教程。本書共分11章，綜合研究與系統講述產品設計手繪表現技法的基本理論、表現基礎與訓練方法等，包括產品設計手繪的繪畫工具、產品設計手繪表現技法的基礎、產品設計手繪的案例講解等內容。本書突出產品設計專業的應用性特點，內容豐富翔實、系統示範性強、適用面廣，適合產品設計相關行業的從業人員學習使用，也可作為各類院校產品設計專業的學習教材。

在本書的編著過程中，得到廣東海洋大學工程學院10屆工藝班、冰點手繪培訓中心的支持，同時得到人民郵電出版社編輯張丹陽的指導，在此表示衷心的感謝。

編　者

2013年9月

Contents

目錄

第 ④ 章 麥克筆、粉彩運用技巧

第 ⑥ 章 電子類產品繪製範例

第 ⑤ 章 形體的表達與處理

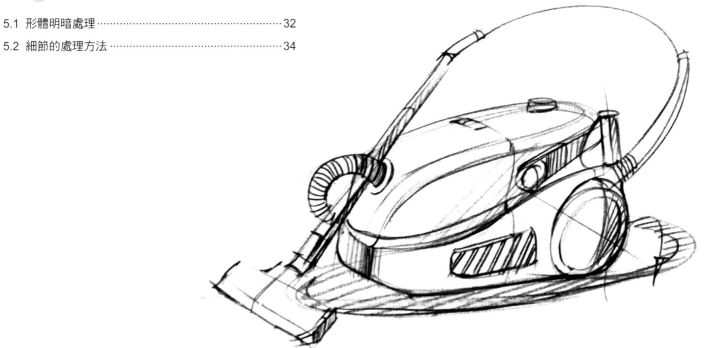

第 7 章 家電類產品繪製範例

第 8 章 電信類產品繪製範例

第 9 章 生活用品類產品繪製範例

第 10 章 交通類產品繪製範例

第 11 章 作品欣賞

.第 1 章

基礎工具和線條訓練

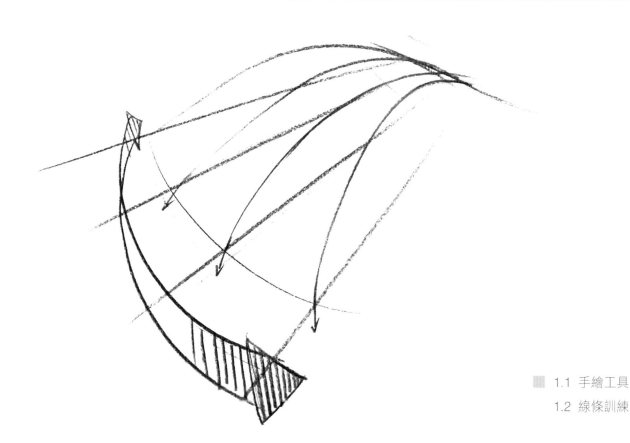

1.1 手繪工具

設計草圖與手繪圖是產品設計中創意的基本表現形式，筆和紙是畫面表達的主要媒介，任何手繪形式都離不開工具和紙張。因此，掌握和運用筆和紙張，是畫好設計草圖與手繪圖的關鍵。

❶ 色鉛筆

一般選擇輝柏牌的彩色鉛筆，分油性與水性兩種，畫產品手繪線稿一般用黑色色鉛筆。

❷ 麥克筆

通常用來快速表達設計構思，以及設計手繪圖。麥克筆有單頭和雙頭之分，能迅速表達效果，是當前最主要的繪圖工具之一。現階段使用較多的是油性和酒精雙頭麥克筆，常見的品牌有COPIC、KURECOLOR、SANFORD、STA、TOUCH、POTENTATE，建議初學者選擇STA、TOUCH等比較經濟實惠的品牌進行練習。

❸ 尺規

在繪製一些比較嚴謹的產品手繪圖時，可以藉助尺規，或者在繪製後期使用尺規矯正線條，尺規分為橢圓板、圓形板和曲線板（雲形板）。

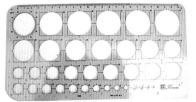

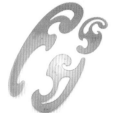

❹ 修正筆

修正筆也就是修正液，在繪製後期用來處理產品手繪的亮處，其功能是增強產品的光感與材質，是一種豐富畫面的工具。

❺ 粉彩筆

粉彩筆跟麥克筆有著同樣的功能，為產品上色，但是粉彩筆比麥克筆上色層次要均勻自然很多，適合用於產品曲面；缺點就是容易弄髒畫面。

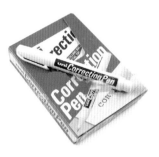

1.2　線條訓練

在練習手繪初期，線條訓練是最基礎的一部分，刻畫產品的結構、透視、比例等都需要用線條去塑造，所以線條是產品設計手繪表達中最基本的語言。

1.2.1　直線

直線是最常用的一種線，多用於草圖起稿和整體結構，直線的線型一般有三種，分別是中間重兩頭輕、頭重尾輕和頭尾等重。

① 中間重兩頭輕的直線練習

在紙上隨意定兩個點（兩點間距離一般為7cm～10cm），然後使用筆尖迅速穿過兩點，在練習過程中，筆尖可以懸空地在兩點之間來回尋找直線的軌跡，找到軌跡感覺之後迅速用筆尖穿過兩點，如下圖所示。

中間重兩頭輕直線

② 頭重尾輕的直線練習

在紙上隨意定兩個點（兩點間距離一般為7cm～10cm），先將筆尖定在起點位置上，然後迅速向終點畫過，筆尖即將到達終點時迅速離開紙面，如下圖所示。

頭重尾輕直線

③ 頭尾等重的直線練習

在紙上隨意定兩個點（兩點間距離一般為7cm～10cm），先將筆尖定在起點位置上，然後迅速向終點畫過，筆尖到達終點時停止，如右圖所示。

頭尾等重直線

❹ 不同類型直線的綜合運用

　　線條具有很強的抽象性，同時有著較強的動感、質感、速度感，它由點的運動產生，定向延伸成直線。線條是繪畫中最基礎也是最重要的一部分，它不僅是一種繪畫技能，同時也是一種繪畫語言。

　　下圖所示是智慧型手機範例。

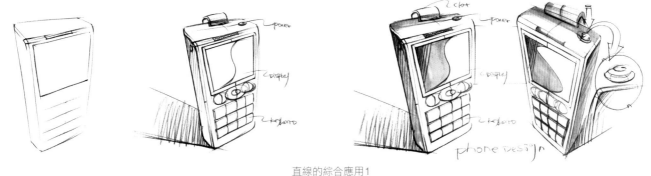

直線的綜合應用1

下圖所示是掌上型遊戲機範例。

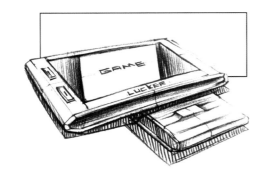
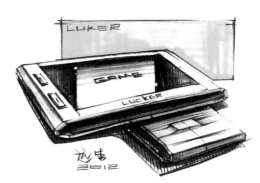

直線的綜合應用2

下圖所示是電腦音箱範例。

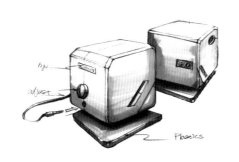

直線的綜合應用3

1.2.2　曲線

　　曲線是動點運動時方向連續變化所形成的線。在現代產品設計中，曲線設計語言被大量運用，如流線形設計、轉折曲面、圓形按鈕、倒角形態等。

❶ 曲線的訓練方法

　　曲線練習分為三點曲線和四點曲線練習，甚至更多點的練習，練習時手要放鬆，筆盡量與紙面保持垂直，筆尖可以懸空來回尋找曲線的軌跡，當感覺差不多時迅速用筆尖穿過點，如下圖所示。

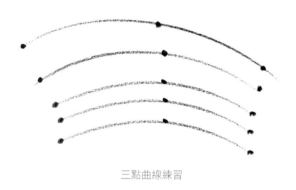

<div align="center">三點曲線練習</div>

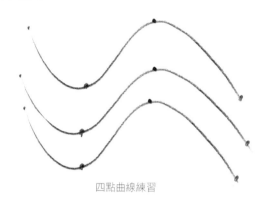

<div align="center">四點曲線練習</div>

注意：定三個不在同一直線上的點，然後用筆尖迅速穿過。　　　　注意：定四個不在同一直線上的點，然後用筆尖迅速穿過。

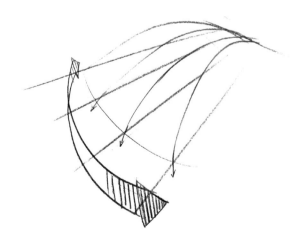

<div align="center">曲線的練習</div>

注意：先畫出透視線，然後有規律地練習曲線，運筆速度要快，注意透視關係。

② 曲線的綜合應用

　　利用前面練習的曲線，用流暢的曲線畫一些曲面的產品，畫之前先定好點，然後用流暢的曲線連起來，最後把它們銜接好。

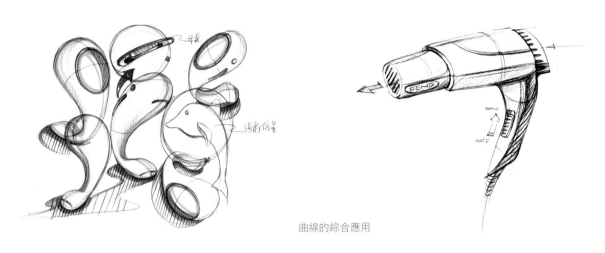

曲線的綜合應用

1.2.3 圓

　　圓也是曲線的一種，即幾何形曲線。在產品手繪中，圓也會經常用到，圓的練習相對難把握，如下圖所示。

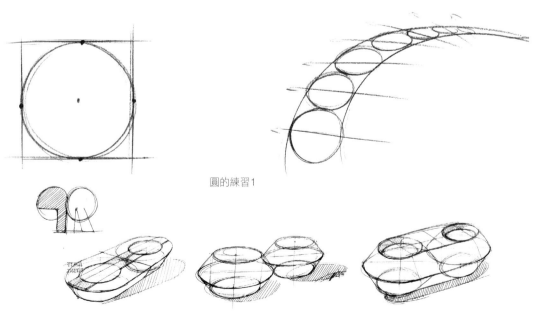

圓的練習1

圓的應用1

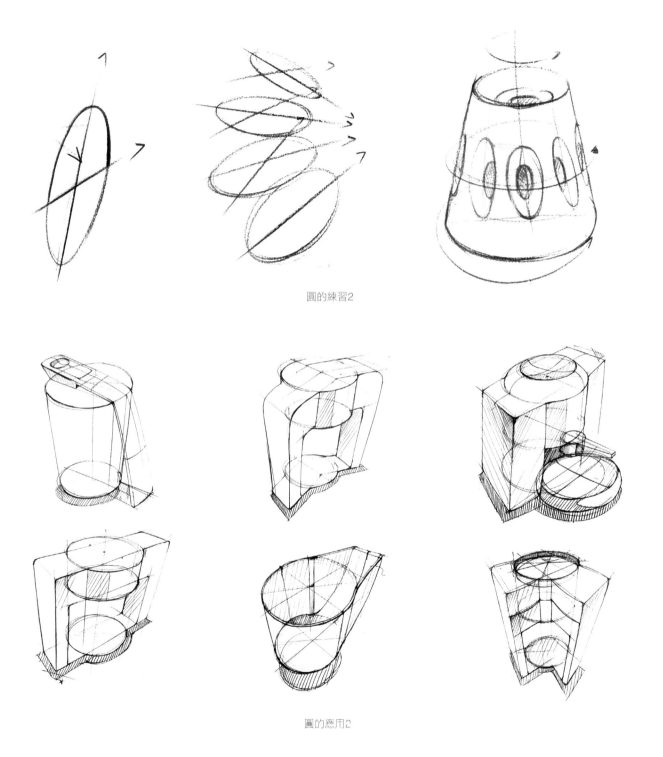

圓的練習2

圓的應用2

第 ② 章.
透視基礎

透視，是人從不同角度、距離觀看物體時的基本視覺變化規律，它所包含的主要視覺現象是近大遠小。在產品繪製中，我們經常會把透視分成一點透視（平行透視）、兩點透視（成角透視）和三點透視。透視在繪畫中也很重要，關係到整幅畫的好與壞，所以必須熟練掌握好透視關係。

2.1 一點透視

一點透視又叫平行透視，簡單的理解就是物體有一面正對著我們的眼睛，消失點只有一個。

2.1.1 一點透視畫法解說

一點透視分為與紙面平行的一點透視和縱深方向消失於一點的一點透視。

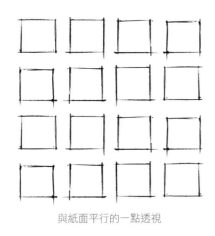

與紙面平行的一點透視

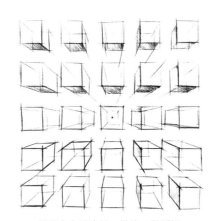

縱深方向消失於一點的一點透視

2.1.2 一點透視作圖方法與應用

一點透視的作圖方法和應用如下。

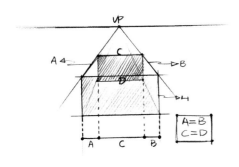
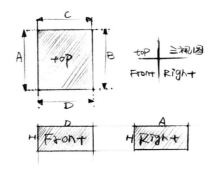
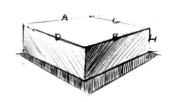

點透視的作圖方法

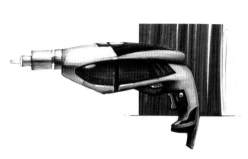
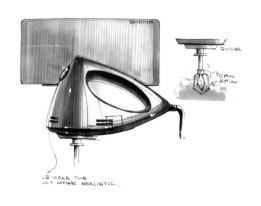
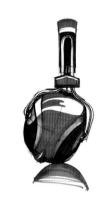

一點透視的應用1 ─── 電動螺絲起子　　　　　　一點透視的應用2 ─── 打蛋器　　　　　　一點透視的應用3 ─── 耳機

2.2 兩點透視

　　兩點透視又稱為成角透視，由於在透明的結構中，有兩個透視消失點，因而得名。 成角透視是指觀者從一個斜擺的角度，而不是從正面的角度來觀察目標物。因此觀者看到各景物在不同空間上的面塊，亦看到各面塊消失在兩個不同的消失點上。這兩個消失點皆在水平線上。成角透視在畫面上的構成，先從物體最接近觀者視線的邊界開始。景物會從這條邊界往兩側消失，直到變成水平線處的兩個消失點。

2.2.1 兩點透視畫法解說

　　兩點透視的圖解表示如下圖所示。

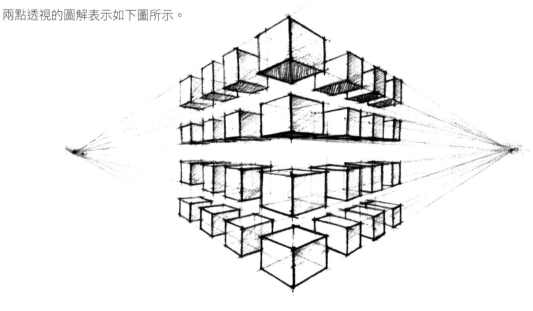

兩點透視

2.2.2 兩點透視作圖方法與應用

兩點透視的作圖方法和應用如下圖所示。

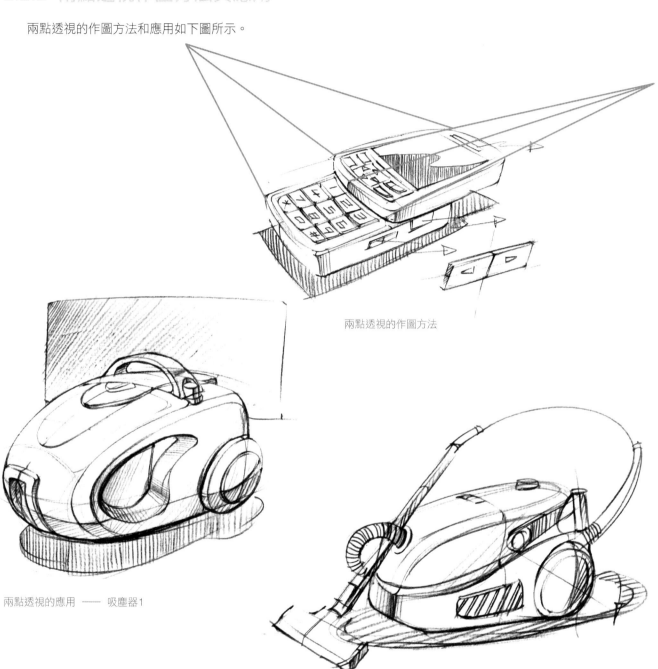

兩點透視的作圖方法

兩點透視的應用 —— 吸塵器1

兩點透視的應用 —— 吸塵器2

第 3 章.
產品形體塑造

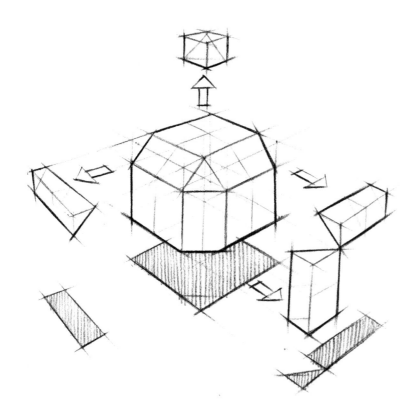

3.1　基本形體的塑造

　　在正常的視覺範圍內，形態的具體型狀又具有多樣性，大致可歸納為圓形、橢圓形、不規則圓形、正方形、長方形、梯形、等腰三角形、不規則三角形等，任何產品的設計都不能脫離這些基本形狀去構想。恰恰是對這些形狀的組織與使用，才使作品得以最終完成。然而，形狀的運用是有著內在的關聯性和互動性的，這種關聯性和互動性往往表現在設計者對形態的組織和表現能力上。

3.1.1　倒角練習

　　在練習倒角的同時，首先要理解什麼是倒角。倒角就是在90°的棱上面再畫一個一般為45°的小平面，這樣這個平面和內壁，或者和板面之間就都是45°了，還有在其他情況下，不一定都是45°，這要看產品本身的需要。

練習方法：先用淡淡的線條畫個正方體，然後定點，大小不定，用線條將它們切出，如下圖所示。

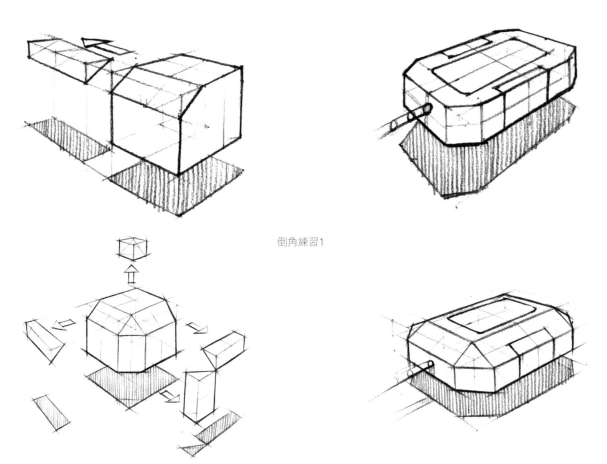

倒角練習1

倒角練習2

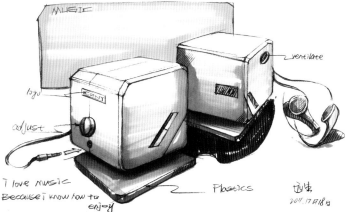

倒角綜合訓練手繪稿1 —— 時尚手機　　　　　　　　　　倒角綜合訓練手繪稿2 —— 電腦音箱

3.1.2 圓角練習

圓角是用一段與角的兩邊相切的圓弧替換原來的角，圓角的大小用圓弧的半徑表示。

練習方法：先用淡淡的線條畫個正方體，然後定點，大小不定，將點與點連起來，然後在小方形裡畫上對角線，在對角線三分之一左右位置上定點，再把這三個點用曲線連接，如下圖所示。

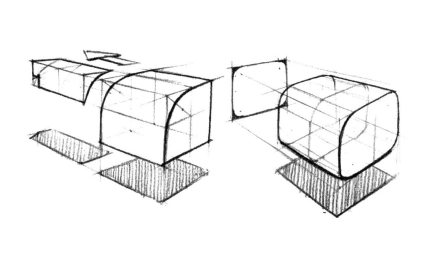

圓角練習1

圓角練習2

圓角綜合訓練手繪稿2 —— 智慧型手機

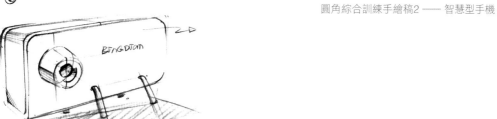

圓角綜合訓練手繪稿1 —— 自拍相機

3.1.3 簡單弧面

　　弧面就是在平面的基礎上有規律地向上凸或者向下凹，很多產品會運用到弧面，例如，滑鼠、刮鬍刀等。

練習方法：先用淡淡的線條畫一個四邊形，定好點再畫上輔助線，然後根據弧面大小定好點練習，如下圖所示。

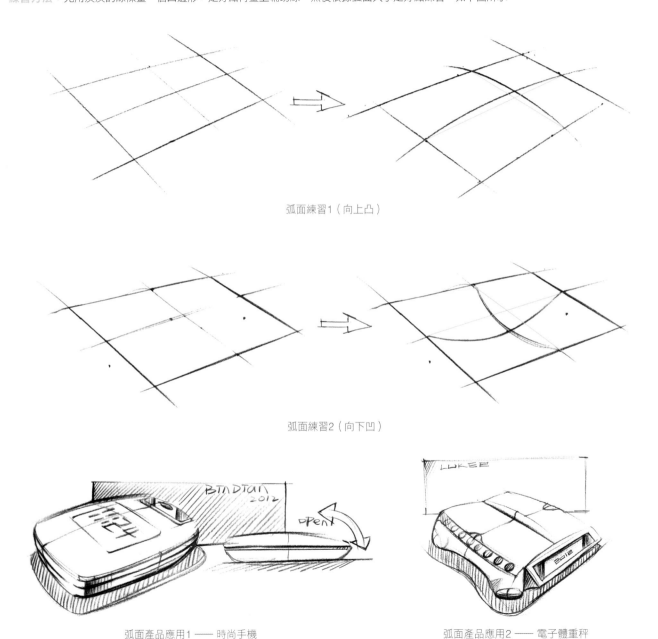

弧面練習1（向上凸）

弧面練習2（向下凹）

弧面產品應用1 —— 時尚手機　　　　　　　弧面產品應用2 —— 電子體重秤

3.2　基本幾何形體作圖技巧

　　按照幾何學的定義，體是面移動的軌跡。而在立體構成中，體不僅是面移動的軌跡，它還表現為面的圍合、空間曲線、空間曲面等，把占有空間或限定空間的形體統稱為立體。

練習方法：一般我們繪製產品的第一步就是先瞭解產品的結構，然後選取視角進行繪畫，建議初學者可以先畫方體去尋找產品的形，有一定基礎的可以直接定點畫，每畫一個結構前都要先拿筆懸空尋找形的感覺，感覺對了就要下筆肯定，這樣可以避免形不準。當兩條線要銜接的時候，一定要銜接好，盡量讓人看上去就是一條流暢的線，如下圖所示。

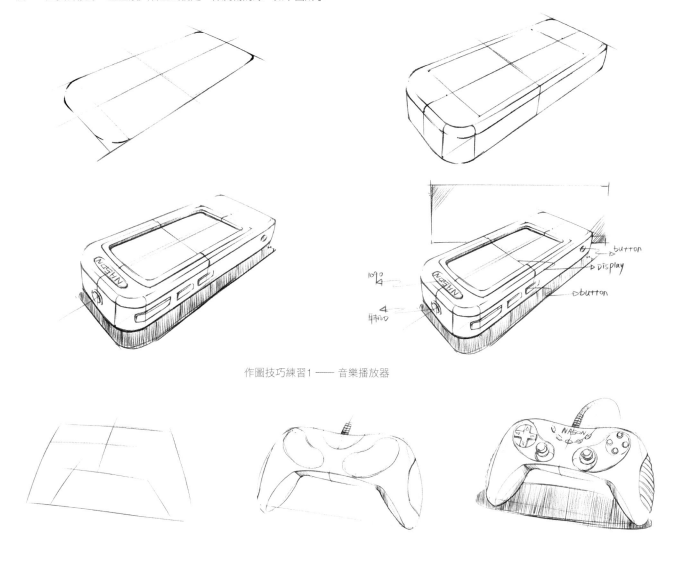

作圖技巧練習1 —— 音樂播放器

作圖技巧練習2 —— 遊戲手柄

第 ④ 章.
麥克筆、粉彩運用技巧

一張好的手繪圖少不了麥克筆或者粉彩。在手繪圖的表現中，麥克筆與粉彩是一對相伴相隨的最佳搭檔，特別是在光亮部位的表現上，它們之間的配合更加緊密。在手繪圖中，麥克筆往往起著骨架的作用，支撐著形態的結構與轉折，粉彩則控制著形態曲度的強弱。因此，控制好麥克筆與粉彩的使用是畫好手繪圖的關鍵。

4.1　麥克筆的運用技巧

繪製時盡量將筆頭接觸面與紙面保持平行，速度要快，從起點到終點之間如果停留時間過長會出現大面積滲透，導致筆觸的扭曲，同時注意筆頭接觸面與紙面的平行，避免出現筆觸的斷裂，如下圖所示。

① 麥克筆的筆觸

麥克筆的筆觸很多時候是根據產品的光源與形體而定的，沒有絕對的規律，在練習的過程中要多練習橫排筆觸、豎排筆觸和漸層筆觸，如下圖所示。

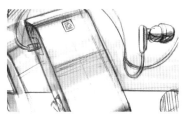
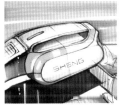

❷ 不同形狀的上色技巧

（1）球體上色技巧。先畫出明暗交界線的位置，再根據球體的結構去運筆，注意最亮點與反光的處理。

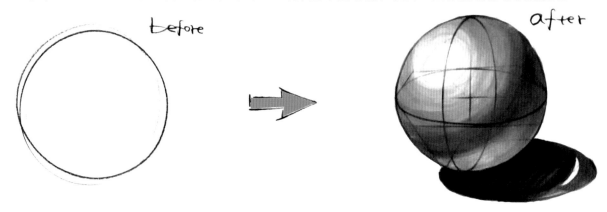

（2）方體上色技巧。先確定光源的方向，再定出亮暗面，運筆平直。

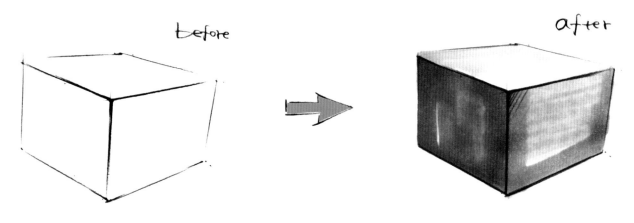

（3）柱體上色技巧，先定出明暗交界線，往亮面漸層，運筆平直，注意暗面的反光部分要減弱。

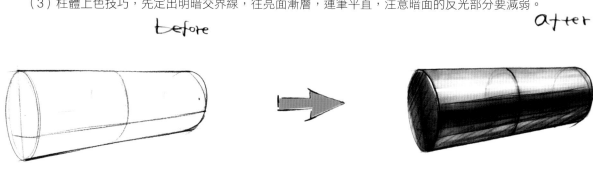

③ 麥克筆的應用

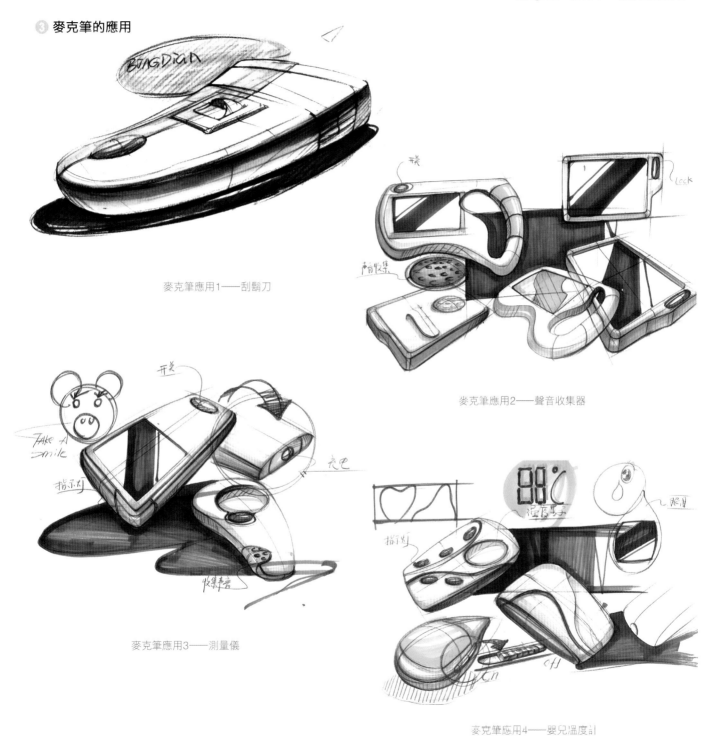

麥克筆應用1──刮鬍刀

麥克筆應用2──聲音收集器

麥克筆應用3──測量儀

麥克筆應用4──嬰兒溫度計

4.2 粉彩的上色技法

粉彩在手繪中也是比較常用的工具，特別是在處理曲面的物體時層次比較均勻。與麥克筆稍有不同，粉彩的著色效果比麥克筆層次多，但是比較容易弄髒畫面，注意在使用過程中切勿大力揉搓，可藉助紙巾或者直接用手指去塗抹，下面是粉彩的幾種技法。

（1）頭重尾輕漸層，可以利用紙膠貼住一邊往另一邊輕揉，注意控制好粉彩，塗抹均勻。

（2）中間重四邊輕，用紙巾沾一點粉彩左右來回輕揉，注意上下左右中的用力大小。

（3）單邊重往另一邊漸層，利用紙膠貼住下面，左右來回輕揉。

（4）上下重左右漸層，利用紙膠貼住上下兩邊，左右來回塗抹，注意控制好粉彩的均勻度。

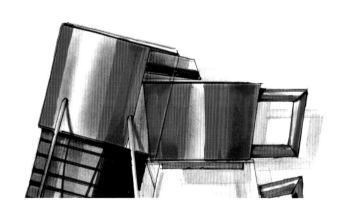

當同種顏色的麥克筆沒有深淺之分時，很難畫出立體的感覺，特別是處理曲面的物體，這時就可以利用粉彩去處理，上圖就是利用粉彩處理亮面與暗面之間的層次，處理得非常均勻。

上圖是先在產品上塗一層粉彩，然後再用麥克筆去處理，最後再利用黑色粉彩強調明暗交界線，體積感非常強。

4.3　材質表現

在手繪表現中，比較常遇到的材質有不鏽鋼、塑料、橡膠、皮革、玻璃、木材等，下面列舉了幾種材質表現的例子。

① 不鏽鋼

② 塑料

 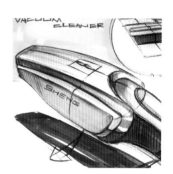 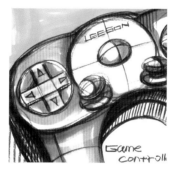

③ 橡膠

④ 皮革

⑤ 玻璃

 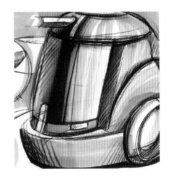 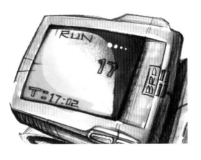

⑥ 木材

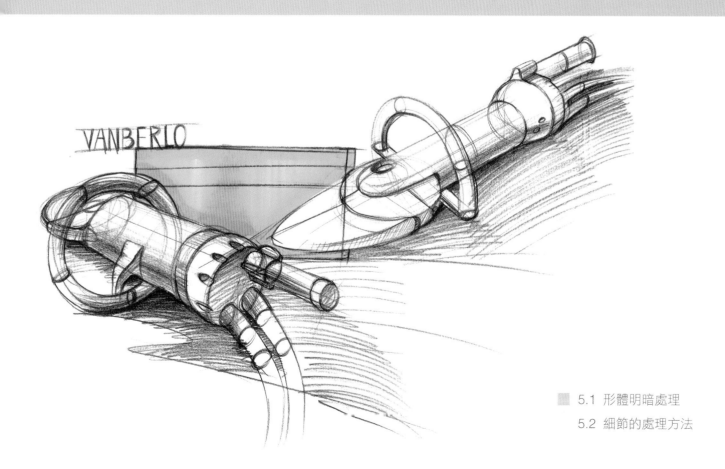

.第5章

形體的表達與處理

5.1 形體明暗處理

　　任何一個不透明的物體，在光的照射下都會有明暗變化，美術上稱「三大面」，也就是說我們最多可以看到一個物體的三個面，在光的照射下，物體的各個面會呈現不同的明暗關係。分別是亮、灰、黑，它們都代表顏色的深度。通常我們在畫一個物體時，還要考慮光的反射。就是說由於反射光線會反射到暗面的一部分，這樣就形成了「反光」。在繪畫中具體的表現分別是：亮面、灰面、明暗交界線、暗面和反光。明暗關係是表現物體的立體感最得力的手段，下面舉幾個例子解說。

　　下圖講述的是產品在光照下的亮暗面區分。即使是一個面，也會有從暗到亮的微妙變化，陰影也是一樣的。

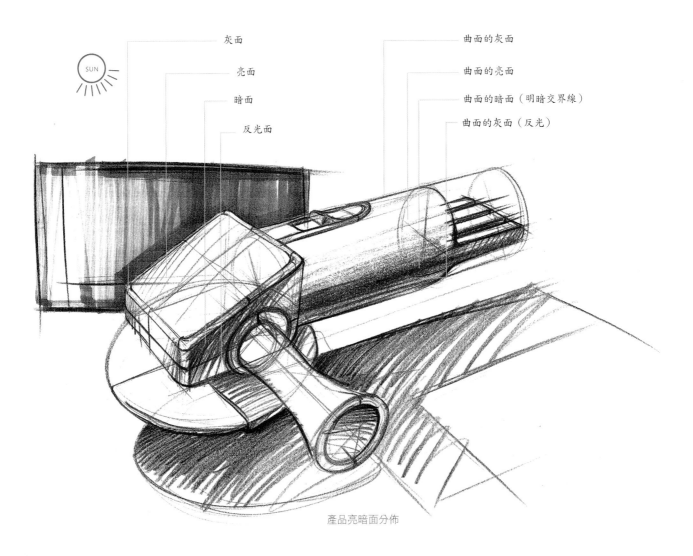

灰面

亮面

暗面

反光面

曲面的灰面

曲面的亮面

曲面的暗面（明暗交界線）

曲面的灰面（反光）

SUN

產品亮暗面分佈

下圖是攝像機的形體明暗講解圖，集方體、曲面於一體，綜合的講解一個產品在光照下的明暗分佈處理。

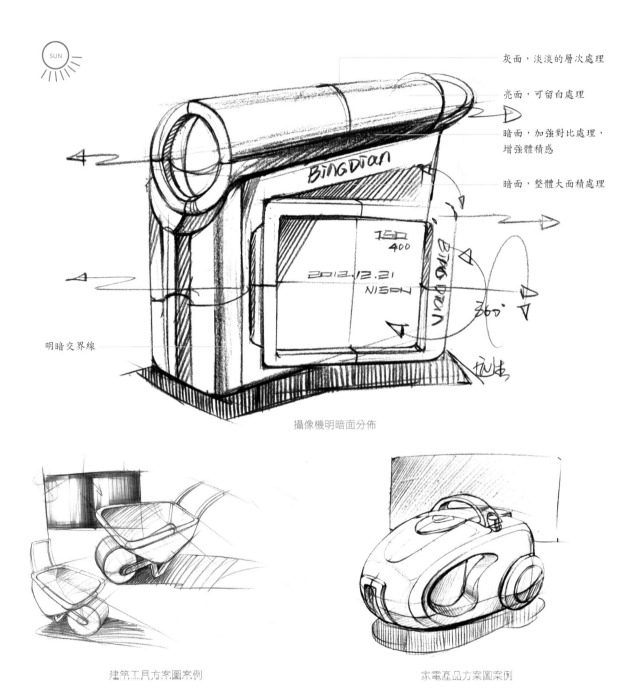

灰面，淡淡的層次處理

亮面，可留白處理

暗面，加強對比處理，增強體積感

暗面，整體大面積處理

明暗交界線

攝像機明暗面分佈

建築工具方案圖案例

家電產品方案圖案例

椅子方案圖案例

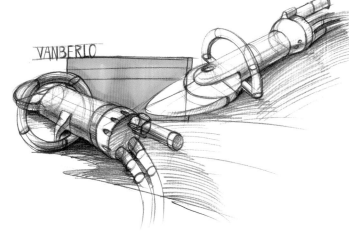

電工產品案例

5.2 細節的處理方法

　　一張優秀的手繪作品，細節處理一定要到位，一般細節表現在物體的結構轉折、按鍵、螢幕等。下面是一些常見的曲面結構處理方法。

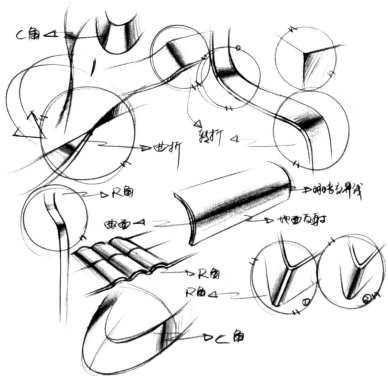

常見的曲面結構處理方法

.第6章

電子類產品繪製範例

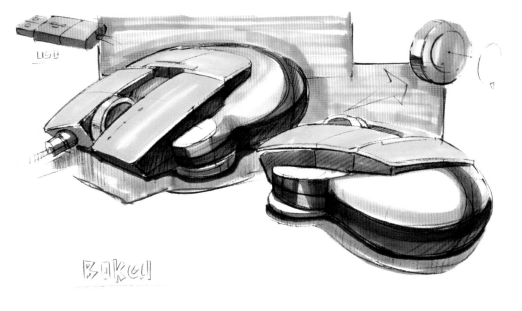

在繪製電子產品之前首先要清楚電子產品的屬性，目前，電子產品越來越追求簡潔化，造型上沒有太複雜的結構，想要表達清楚必須抓住它的特點，如比例、曲線、結構層次以及配色等。

6.1 MP3音樂播放器設計

步驟01 起稿，先分析產品並定出大概的比例與視角。

步驟02 根據產品造型修整好圓角，先畫出頂面。

步驟03 畫出MP3播放器的頂面，同時確定輪廓線。

步驟04 定出MP3的厚度，將大致的造型確定下來。注意線條無需太重，留點修改空間。

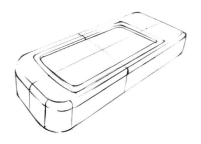

步驟05 把外輪廓線再次確定，再把MP3播放器的螢幕位置定好。

步驟06 在步驟05定的螢幕位置上把螢幕畫好，再確定結構線。

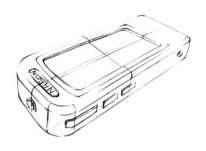 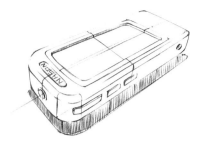 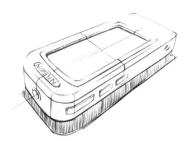

步驟07 把MP3播放器的按鍵、耳機插口繪製出來，注意比例與透視關係。

步驟08 接著畫出陰影，注意線條要密、輕鬆。

步驟09 把外輪廓線、結構線再次加重，注意強調一下轉折處。

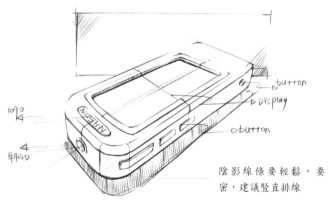

步驟10 畫個背景襯托一下產品，把部分功能指示出來。線稿畫到這裡基本上就可以上色了。

要點：畫之前要考慮清楚該產品應該要畫哪個角度才比較適合，哪個視角才能把該產品的美更好地體現出來。

陰影線條要輕鬆，要密，建議豎直排線

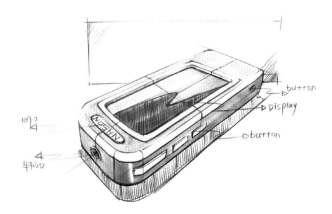 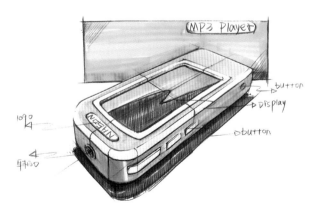

步驟11 先用灰色簡單上一層色，區分出亮暗面，使體積感再強。

步驟12 把背景和陰影也鋪上顏色，然後用色鉛筆修一下結構線和輪廓線，注意被顏色蓋住的輪廓線要重新畫出來。

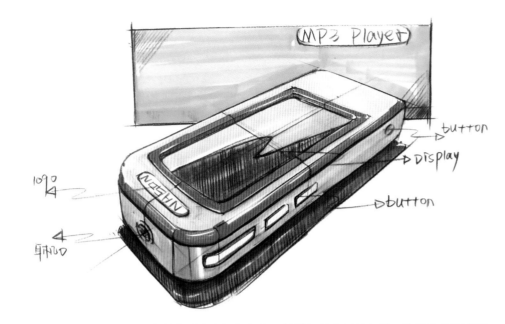

步驟13 用灰色、紅色麥克筆整體畫出顏色傾向，整體加重產品的色彩，注意分出亮暗面。

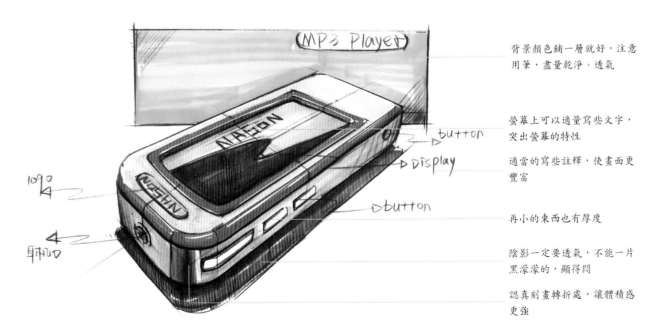

背景顏色鋪一層就好，注意用筆，盡量乾淨、透氣

螢幕上可以適量寫些文字，突出螢幕的特性

適當的寫些註釋，使畫面更豐富

再小的東西也有厚度

陰影一定要透氣，不能一片黑濛濛的，顯得悶

認真刻畫轉折處，讓體積感更強

步驟14 進一步修整產品，用色鉛筆強調產品的結構線，最後用白色色鉛筆適當提亮反光處。

6.2 遊戲手柄設計

步驟01 利用輕鬆的線條起稿，確定產品大致的形狀。

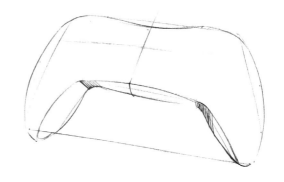

步驟02 進一步修整外形，把體積感表現出來。

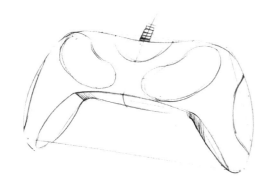

步驟03 畫出連接線，再確定按鍵的大概位置。

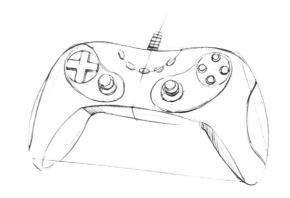

步驟04 接著修整按鍵，注意比例與透視關係。

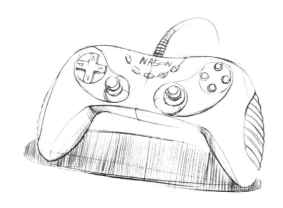

步驟05 畫出陰影，再用色鉛筆整體修一下線條。

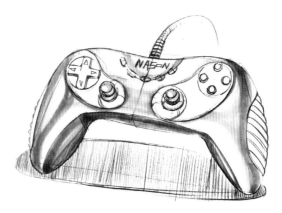

步驟06 利用灰色系麥克筆根據產品的結構上色，注意用筆流暢。

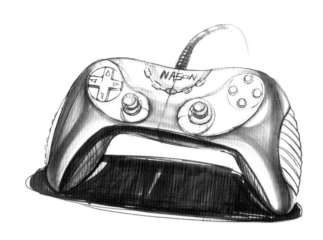
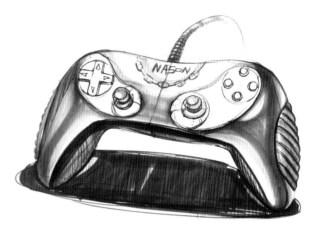

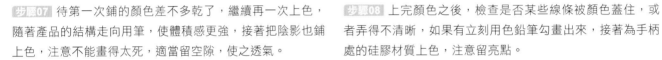

步驟07 待第一次鋪的顏色差不多乾了，繼續再一次上色，隨著產品的結構走向用筆，使體積感更強，接著把陰影也鋪上色，注意不能畫得太死，適當留空隙，使之透氣。

步驟08 上完顏色之後，檢查是否某些線條被顏色蓋住，或者弄得不清晰，如果有立刻用色鉛筆勾畫出來，接著為手柄處的硅膠材質上色，注意留亮點。

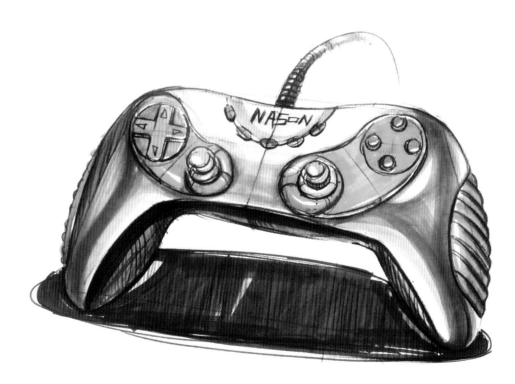

步驟09 為鍵盤鋪顏色，畫出產品的顏色傾向，整體加重產品的色彩，注意分出亮暗面。

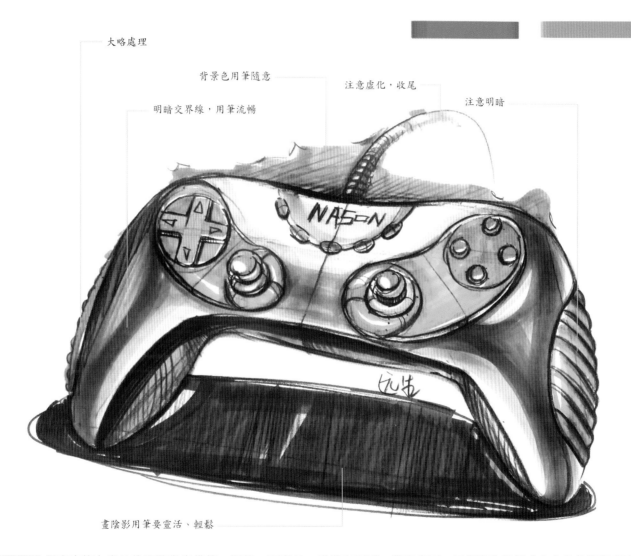

大略處理

背景色用筆隨意

注意虛化，收尾

明暗交界線，用筆流暢

注意明暗

NASON

畫陰影用筆要靈活、輕鬆

步驟10 用麥克筆在產品後面隨意畫幾筆，襯托一下產品，增強空間感，豐富畫面。最後用修正筆或白色色鉛筆提亮亮點處，增強光感。

總結：遊戲手柄形狀屬於曲面類產品，難度適中，畫之前最好先瞭解該產品的大致形狀，從起稿到最後，一定要整體地去繪製，切勿只局部刻畫，這樣容易失去主次。

步驟01 利用弧線起稿,將耳機的大致造型定出來。

先不著急刻畫細節,畫出其他角度的耳機效果。

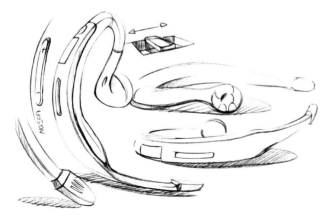

步驟03 修整產品的整體線稿,加上陰影。

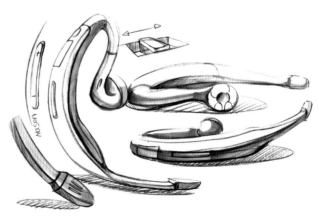

步驟04 用灰色系麥克筆為線稿的暗面上色,增強產品的體積感。

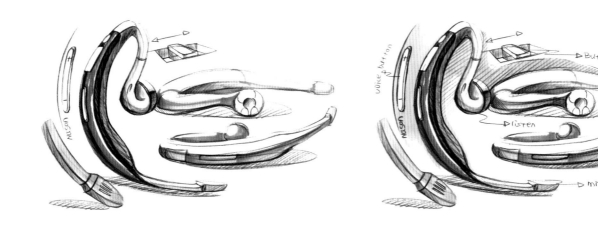

步驟05 為產品鋪上固有色，注意亮暗面，同時用色鉛筆修線。

步驟06 為產品鋪完固有色後，可以在產品後面適當鋪點環境色，使畫面更豐富。

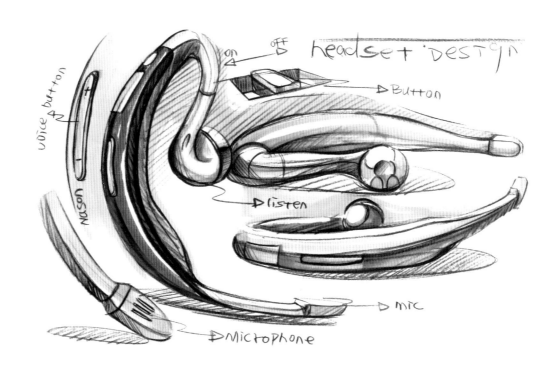

步驟07 鋪完背景環境色後，要稍微處理一下，不要讓背景色太豔，從而弱化產品，同時為主體物刻畫細節，把部分功能註釋一下，加上標題。

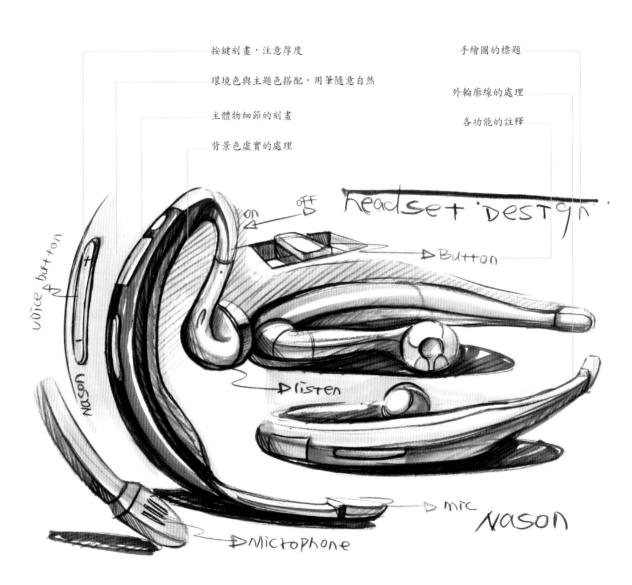

按鍵刻畫，注意厚度

環境色與主題色搭配，用筆隨意自然

主體物細節的刻畫

背景色虛實的處理

手繪圖的標題

外輪廓線的處理

各功能的註釋

on off headset design

▷Button

voice button

nason

▷listen

▷mic nason

▷microphone

步驟08 用麥克筆修整產品的顏色，在畫的時候注意虛實處理，用筆流暢，最後用色鉛筆把結構線、外輪廓線處理一下。

6.4　時尚耳機設計

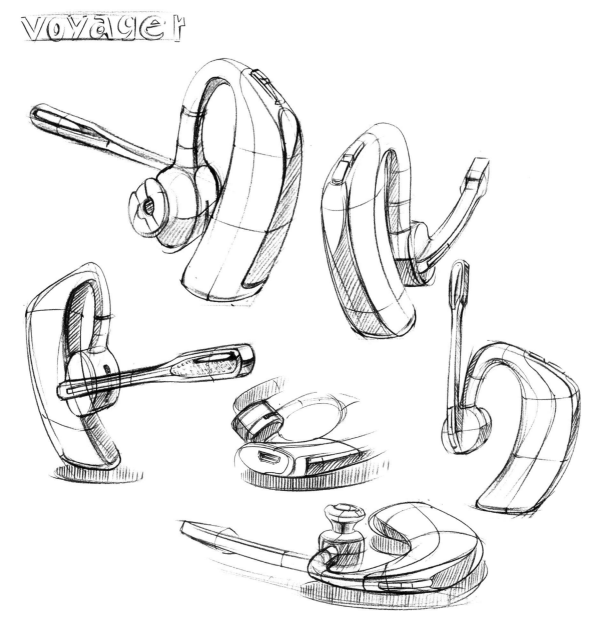

步驟01 繪畫產品前要先觀察產品的形狀及結構，瞭解之後繪製起來才會比較輕鬆。此產品呈流線形，曲面比較多，繪畫時注意形體的轉折以及結構的街接，多角度進行練習。

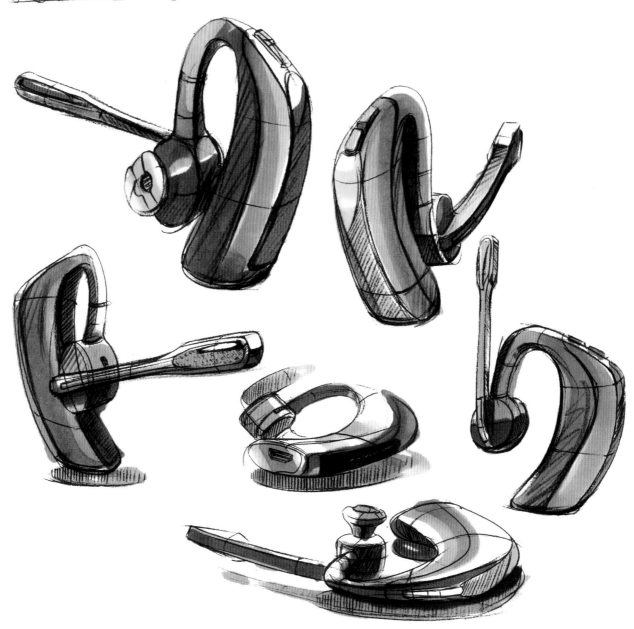

步驟02 像這類小產品畫起來相當有趣，曲面比較豐富，造型也比較特別，配色可以自己設計，注意處理亮暗面的層次，沿著產品的結構去運筆。

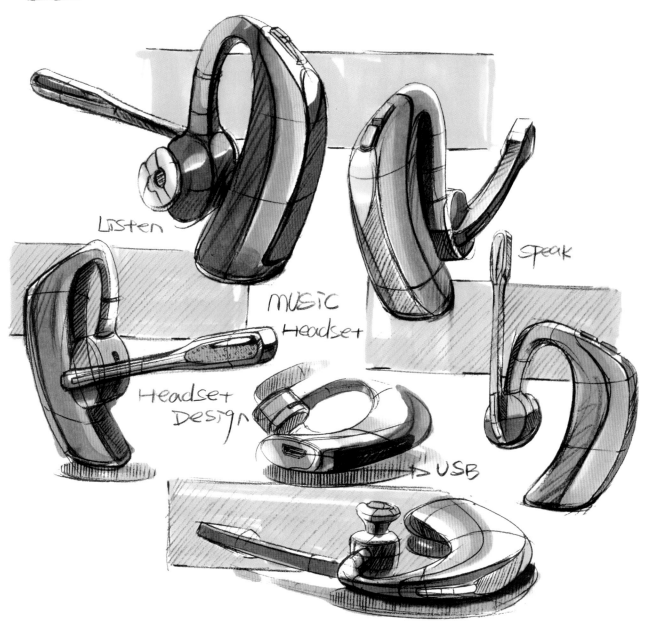

步驟 03 背景的作用是襯托產品和豐富畫面,在畫好產品的基礎上,可以根據產品的需要適當為產品畫些背景,讓畫面效果看起來更豐富。

6.5 電腦攝影鏡頭設計

步驟01 起稿，定好大致形狀。

步驟02 進一步確定產品的形體，注意用線輕鬆。

步驟03 陰影的表達方式有很多種，圓形輪廓也是常用的一種。

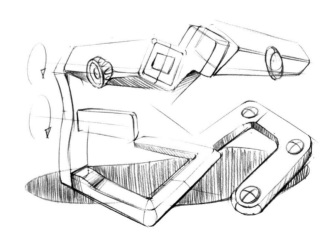

步驟04 將產品換個角度，不僅能豐富畫面，還能更清楚地說明產品。

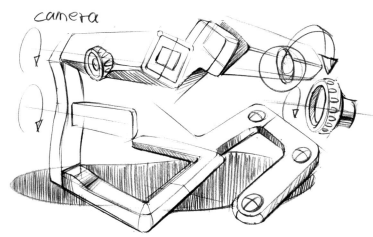

步驟05　注意要整體表現，避免失去主次關係。

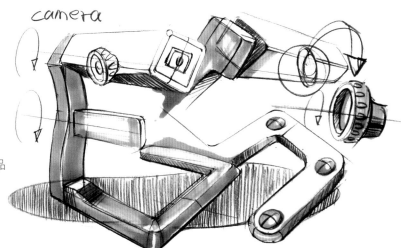

步驟06　用灰色麥克筆先鋪產品的固有色和產品的暗面。

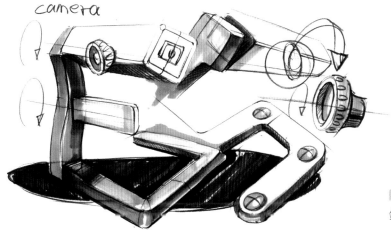

步驟07　再用麥克筆加強明暗關係，把陰影顏色鋪上。

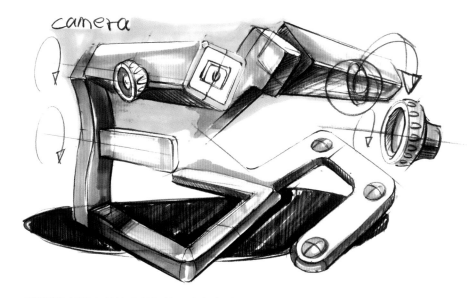

步驟08 刻畫產品的局部細節，注意光影。

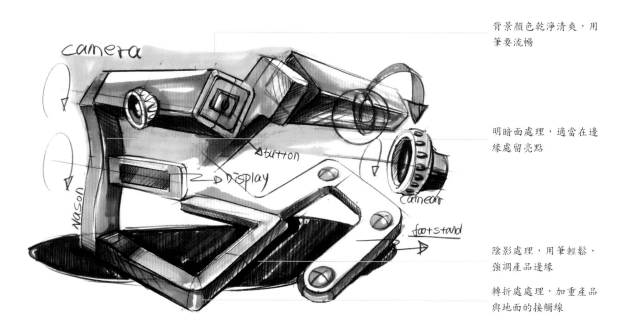

背景顏色乾淨清爽，用
筆要流暢

明暗面處理，適當在邊
緣處留亮點

陰影處理，用筆輕鬆，
強調產品邊緣

轉折處處理，加重產品
與地面的接觸線

步驟09 產品背面的環境色可以適當用綠色麥克筆進行鋪色，筆觸隨意，以達到
豐富畫面的效果。

6.6 電腦音箱設計

步驟01 起稿，先從外輪廓畫起。

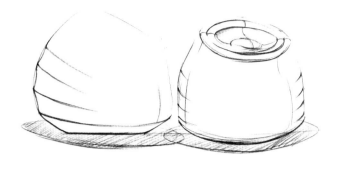

步驟02 確定外輪廓線並加重。

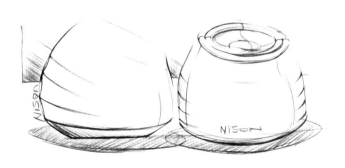

步驟03 把產品結構畫清楚，畫上陰影和背景以襯托產品。

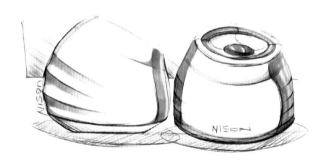

步驟04 先用灰色麥克筆為產品的暗面鋪色，增強產品的體積感。

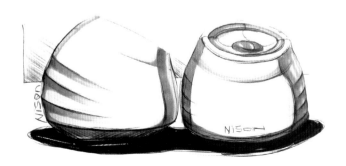

步驟05 為產品的陰影鋪上顏色，使產品看起來更穩。

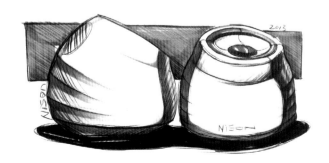

步驟06 最後用彩色麥克筆為背景鋪上顏色，豐富畫面。

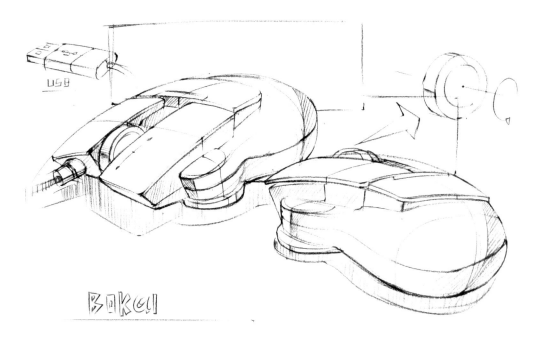

局部放大刻畫處理，畫上背景，整體修整線條，線稿畫到這裡下一步可以用麥克筆上色了。

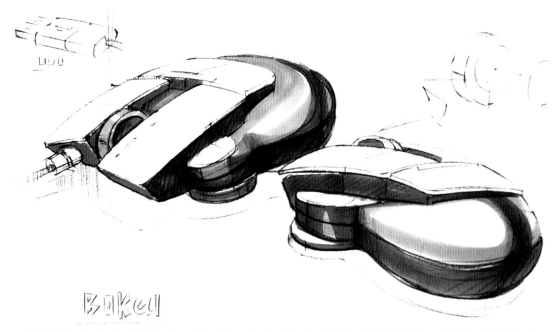

用麥克筆先將滑鼠的暗面鋪上顏色，注意強化明暗交界線，根據滑鼠的結構去運筆，在最亮處適當留白。

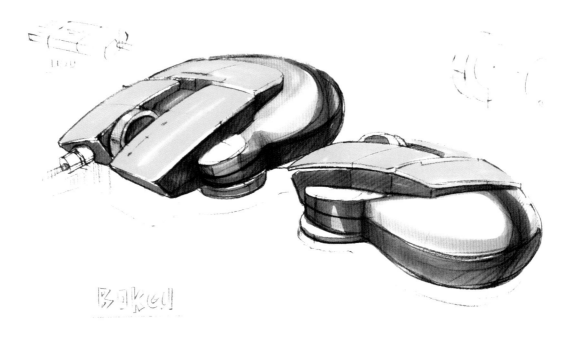

步驟07 用藍色麥克筆給滑鼠頂面結構鋪上顏色，注意運筆乾淨自然，在亮面做一些微妙的深淺變化。

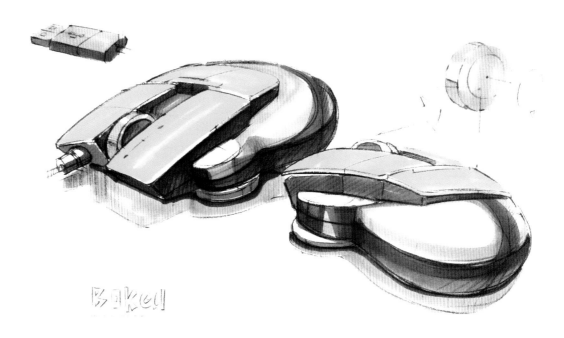

步驟08 給產品的陰影鋪上顏色，然後用色鉛筆修整一下麥克筆畫出界的線條和一些被顏色蓋掉的結構線。

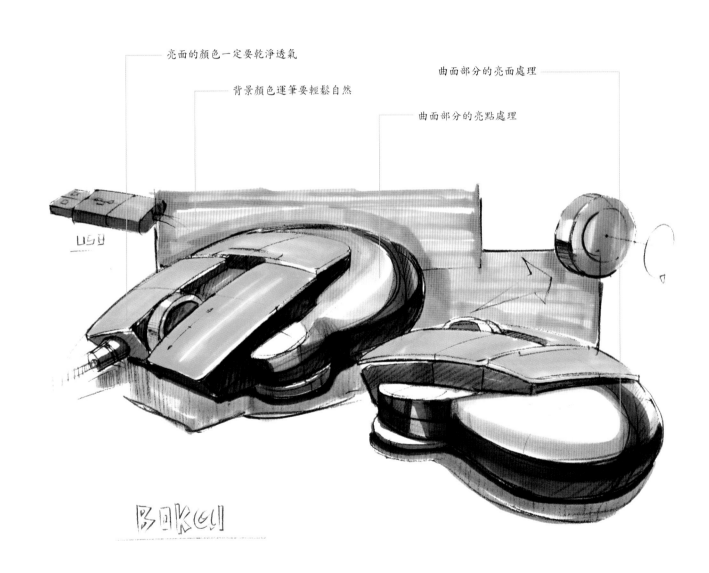

亮面的顏色一定要乾淨透氣

背景顏色運筆要輕鬆自然

曲面部分的亮面處理

曲面部分的亮點處理

步驟09 最後畫個背景襯托畫面中的產品,再用色鉛筆漸層一下明暗交界線,使層次自然。

6.8 遊戲滑鼠設計

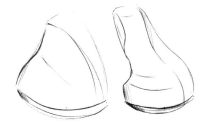

步驟01 起稿，先從外輪廓畫起。

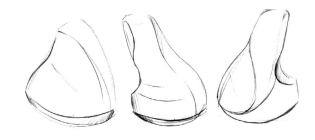

步驟02 確定外輪廓線並加重。

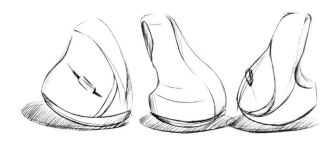

步驟03 把產品結構用線條表達清楚，注意線條的區分。

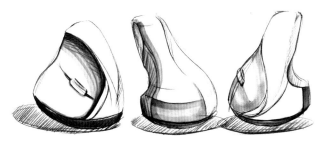

步驟04 先用灰色麥克筆給產品的暗面鋪色，順著產品的結構走向運筆。

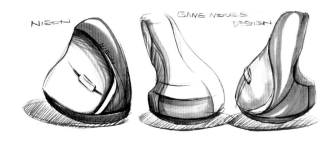

步驟05 用橙色麥克筆給產品上色，再用色鉛筆修一下結構線，讓產品硬朗起來。

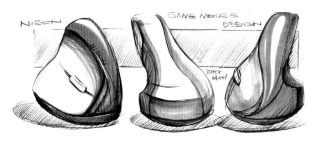

步驟06 用麥克筆整體處理一下產品，再給產品畫個背景，將幾個產品聯繫在一起，同時還有豐富畫面的效果。

6.9 麥克風設計

步驟01 先勾勒出主體物的大概形狀。

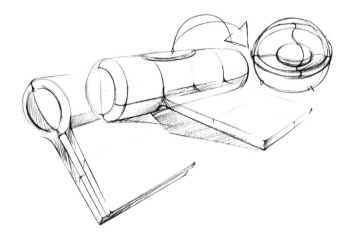

步驟02 理解產品的結構，多角度去表現。

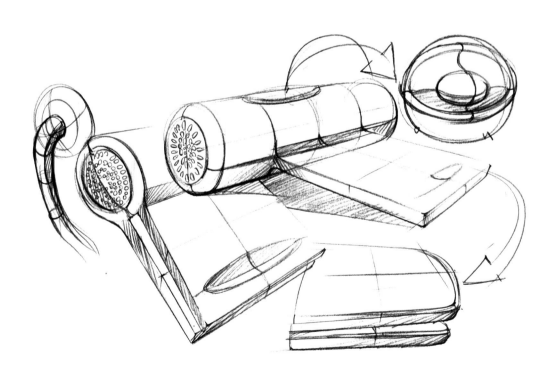

步驟03 放大局部結構，細緻刻畫，加重結構線，給物體做明暗處理，注意虛實變化。

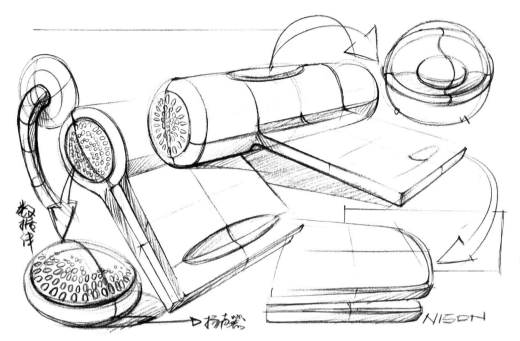

步驟05 先用灰色麥克筆
給產品鋪一層顏色，注意
亮面適當留白。

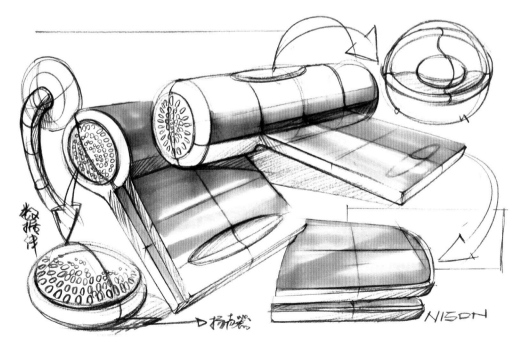

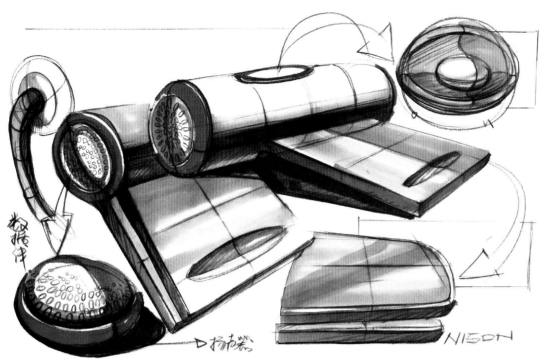

步驟06 待第一次顏色稍微乾了再次加重，再用紅色麥克筆給其他結構鋪上顏色。

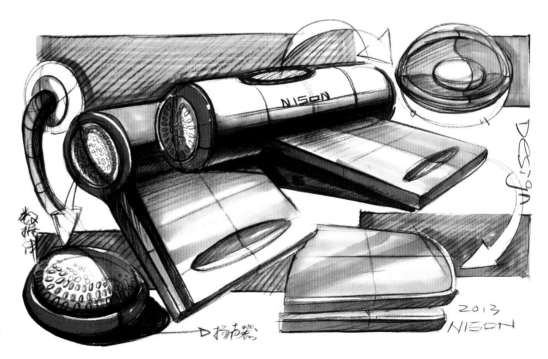

步驟07 給背景鋪上顏色，增強畫面的整體性，接著用色鉛筆修整被麥克筆覆蓋的線條。

6.10　隨身聽設計

步驟01 先選取一個角度，把產品大概輪廓勾勒出來。

步驟02 畫出產品的另一個角度，注意線條的虛實。

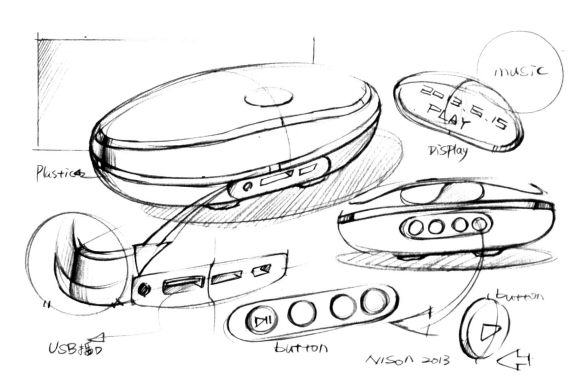

步驟03 放大局部結構刻畫，寫上文字註釋，加上背景，調整畫面，用色鉛筆再次確定線條，準備上色。

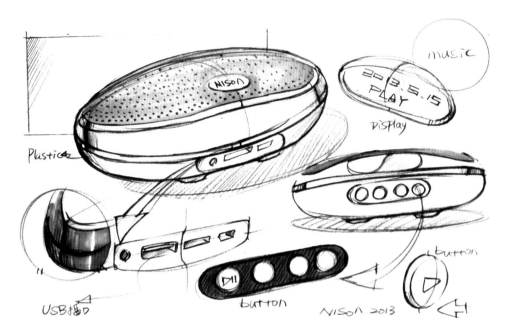

步驟04 先用灰色把隨身聽的喇叭部分鋪上顏色,再用色鉛筆點些點,突出喇叭的效果。

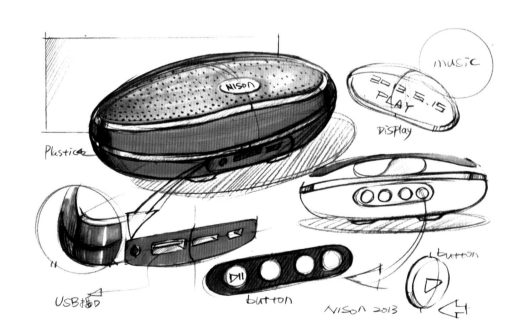

步驟05 用紅色麥克筆給產品塑料部分鋪上顏色,控制好筆頭,防止畫出界,用筆要流暢。

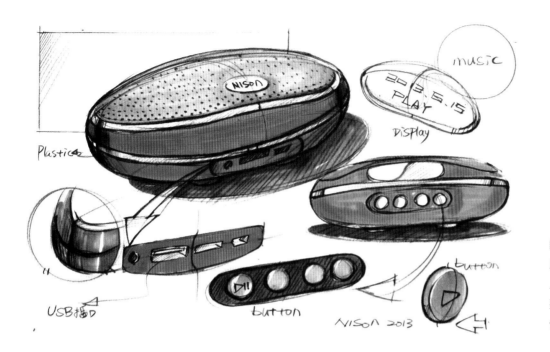

步驟06 用另外一種顏色給其他的物體鋪上顏色，用色鉛筆修整被麥克筆覆蓋的線條。

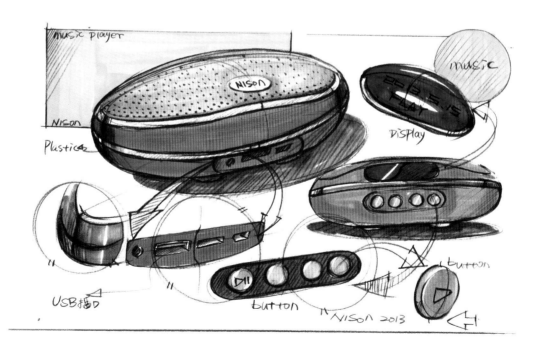

步驟07 為背景鋪上顏色豐富畫面，用尖的色鉛筆刻畫小的結構，繪製完成。

第 7 章.
家電類產品繪製範例

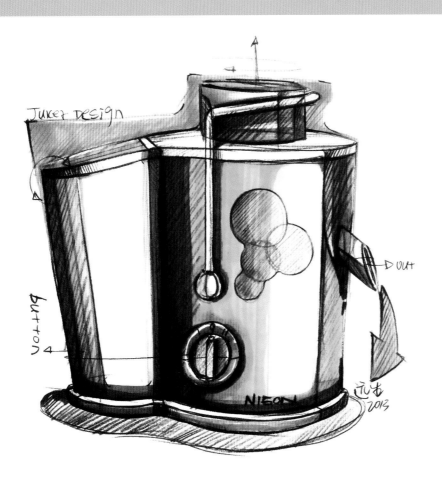

7.1 吹風機設計

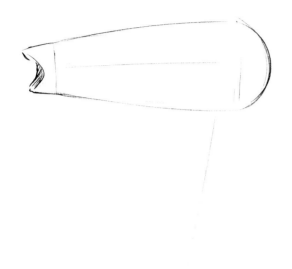

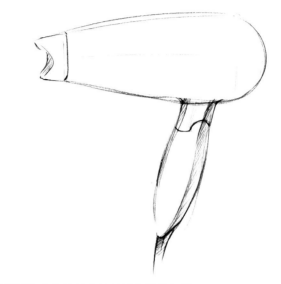

步驟01 利用弧線和直線將產品的大致輪廓勾勒出來。

步驟02 確定外輪廓線並用色鉛筆加重。

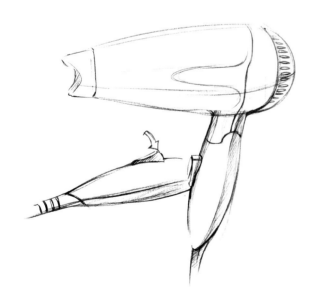

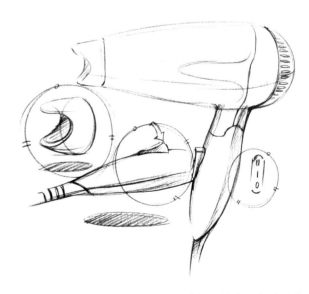

步驟03 換個角度刻畫把手，用線條分出產品的結構。

步驟04 把產品的某些局部放大刻畫，讓人看起來比較清晰，還要注意一下畫面的佈局。

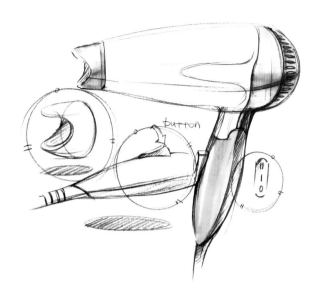

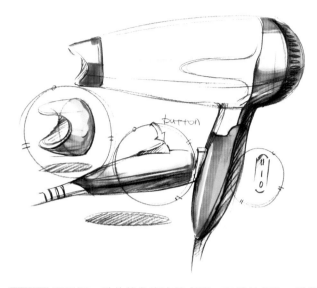

步驟05 先用綠色麥克筆給產品的綠色部分上色,注意最亮處留白。

步驟06 再用深一點的綠色麥克筆處理一下綠色部分,增強產品的光感與體積感。

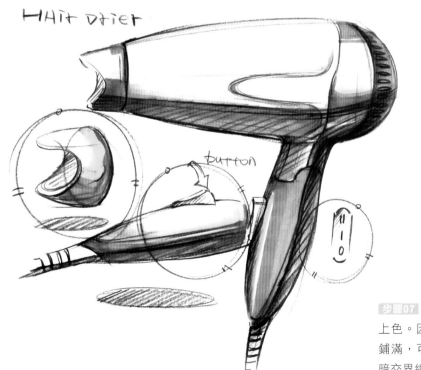

步驟07 用藍灰色麥克筆給產品的中間部分上色。因為是比較淡的顏色,所以不需要鋪滿,可以大面積留白,不過一定要有明暗交界線。

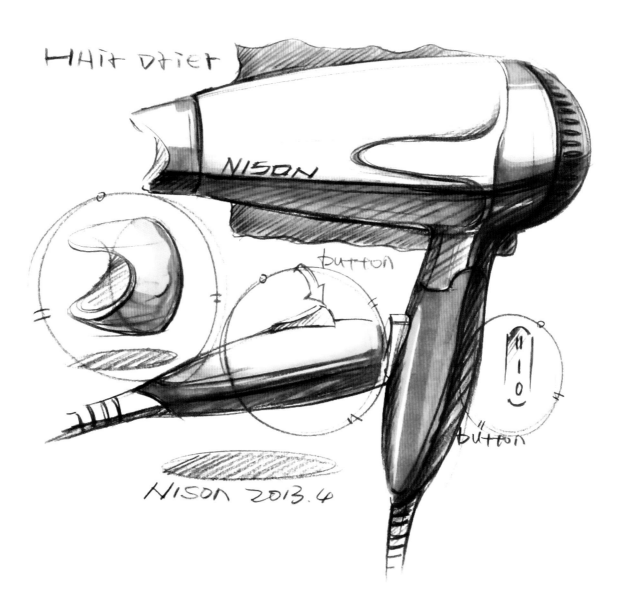

HAir Drier

NISON

button

button

NISON 2013.4

步驟08 給整幅畫加個小背景，豐富一下畫面，選色一定要適合，看起來要舒服，最後用麥克筆和色鉛筆整體修整一下，刻畫好細節。

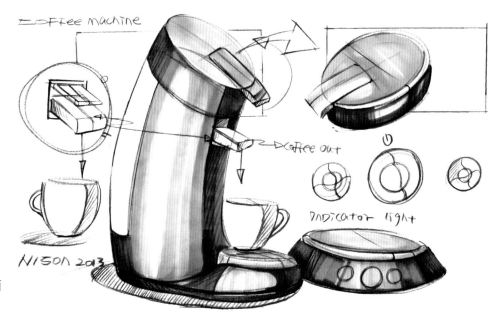

步驟06 強化暗面、亮面與暗面
之間的漸層，加強形體轉折。

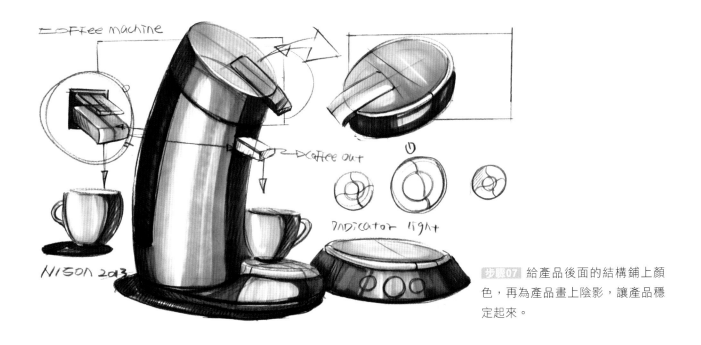

步驟07 給產品後面的結構鋪上顏
色，再為產品畫上陰影，讓產品穩
定起來。

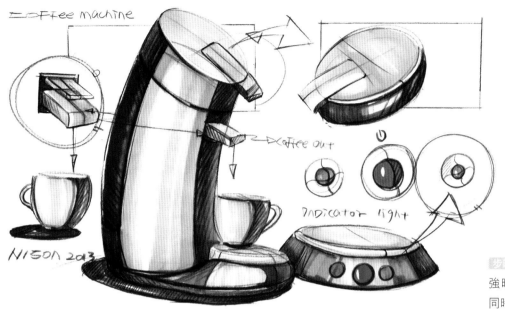

步驟08 用深灰色麥克筆再次加強暗面，突出不鏽鋼的材質，同時處理按鍵的顏色。

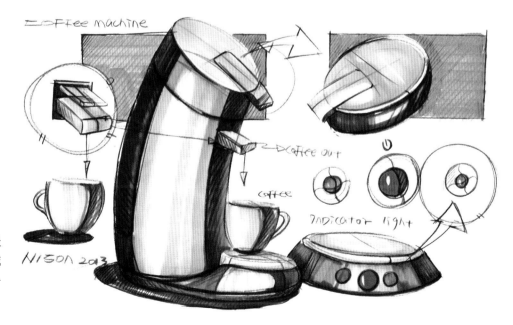

步驟09 給背景鋪上顏色，然後用色鉛筆排上線條，目的是減弱背景，最後用色鉛筆修整一下產品的線條。

7.3 榨汁機設計

步驟01 起稿，根據產品的大小比例快速畫出大致形狀。

步驟02 接著進一步確定外輪廓線。

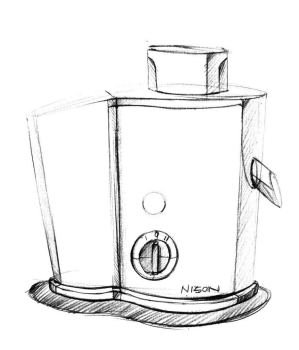

步驟03 畫出明暗交界線和陰影。

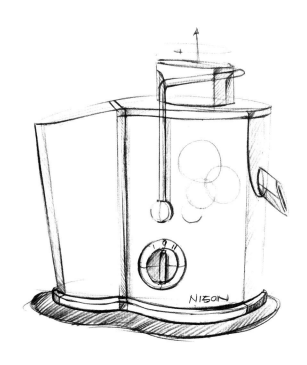

步驟04 細緻刻畫產品的結構，整體修一下邊線。

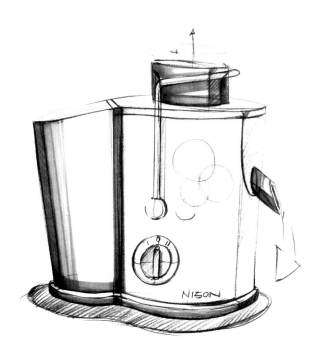

步驟05 先用灰色麥克筆給暗面鋪色，增強其體積感。

步驟06 再用綠色麥克筆給產品綠色部分結構上色，運筆自然流暢，注意明暗關係。

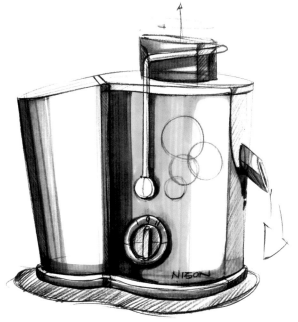

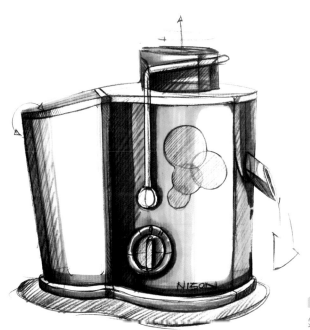

步驟07 用麥克筆再鋪一次色，增強其層次感和光感，用色鉛筆修　下邊線。

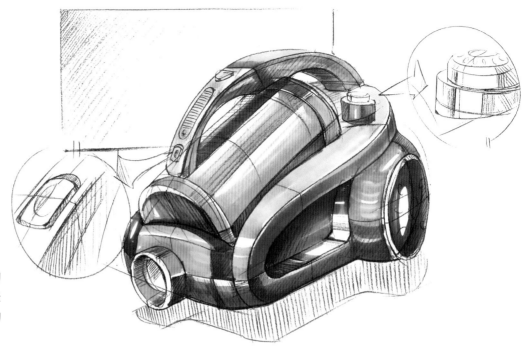

步驟09 完成綠色部分的
上色，根據產品的結構去
運筆，注意控制好筆頭的
大小。

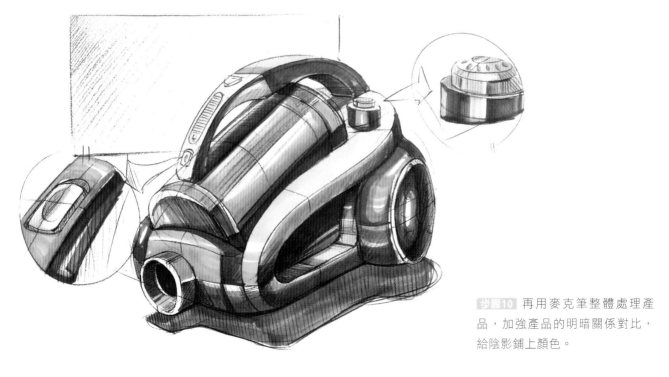

步驟10 再用麥克筆整體處理產
品，加強產品的明暗關係對比，
給陰影鋪上顏色。

局部細節的刻畫

背景的處理

亮面的處理

暗面的處理

局部細節的刻畫

反光的處理

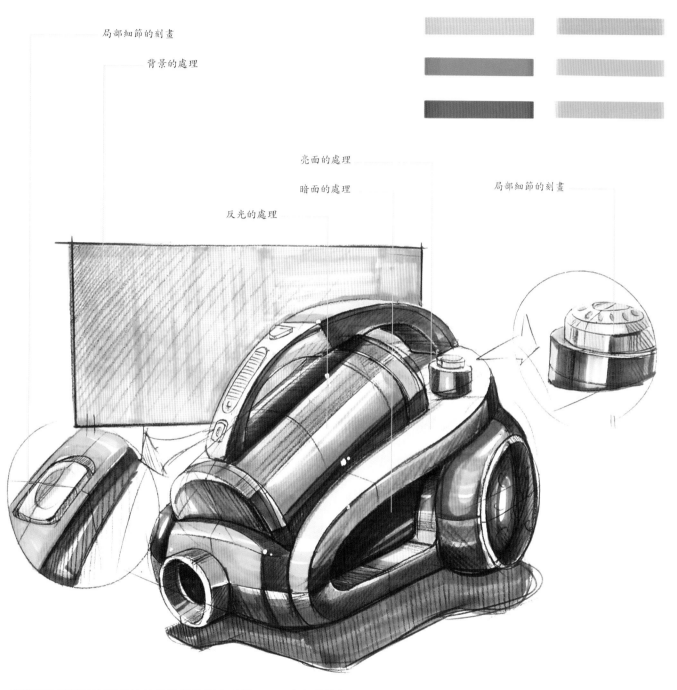

整體檢查產品的結構轉折是否處理好，用黑色色鉛筆加重被麥克筆蓋掉的線條。鋪上背景顏色，最後用修正筆為反光處點最亮點。

7.7 家用電鑽設計

步驟01 利用輕鬆的線條將產品的大致形體勾勒出來，注意產品的比例大小。

步驟02 根據產品的結構大略地畫出產品的結構線，同時用色鉛筆修整產品的外形。

步驟03 因為視角選的是一點透視，體積感比較難表現，所以在處理結構時一定要準確，注意線條的虛實。

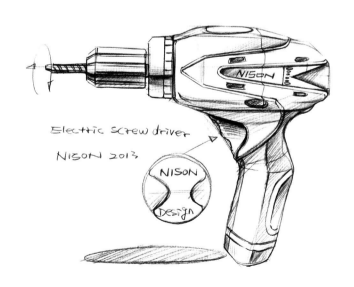

步驟04 定出產品的明暗交界線，用排線的方法處理暗面位置，增強產品的光感與體積感。

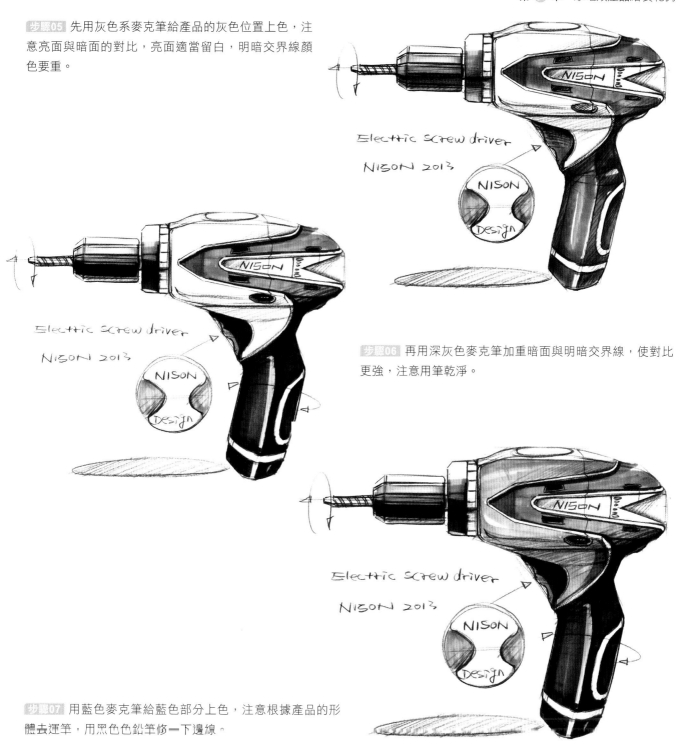

步驟05 先用灰色系麥克筆給產品的灰色位置上色，注意亮面與暗面的對比，亮面適當留白，明暗交界線顏色要重。

Electric screw driver
NISON 2013
NISON
Design

步驟06 再用深灰色麥克筆加重暗面與明暗交界線，使對比更強，注意用筆乾淨。

Electric screw driver
NISON 2013
NISON
Design

步驟07 用藍色麥克筆給藍色部分上色，注意根據產品的形體去運筆，用黑色色鉛筆修一下邊線。

Electric screw driver
NISON 2013
NISON
Design

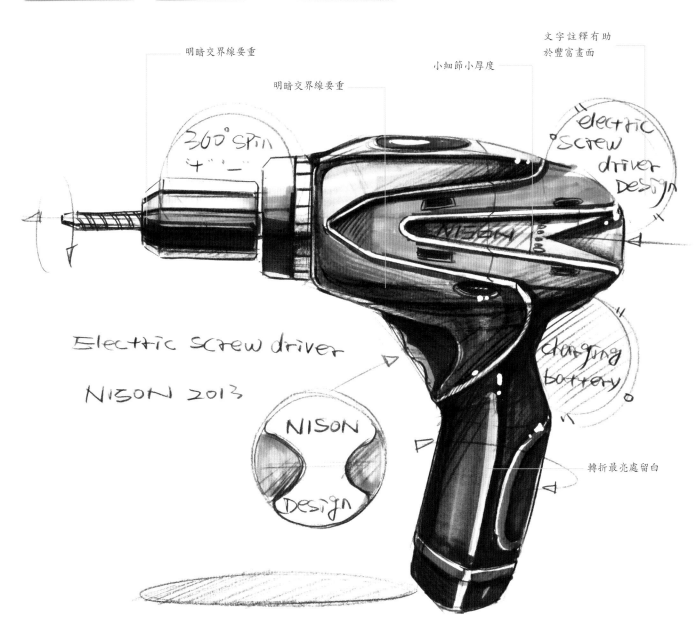

明暗交界線要重

明暗交界線要重

小細節小厚度

文字註釋有助
於豐富畫面

360°spin

electric
screw
driver
Design

Electric screw driver
NISON 2013

NISON
Design

charging
battery

轉折最亮處留白

步驟08 用麥克筆整體處理,注意結構轉折處的刻畫,亮面與暗面的變化,為產品的某些功能註釋一下,最後點上最亮點。

7.8　電動螺絲起子設計

步驟01 繪製產品的整個輪廓，用輕鬆的線條將整個形狀勾勒出來，然後再去刻畫形體並且加重輪廓結構線，注意結構的聯貫，有始有終，處理好結構的轉折。

明暗交界線用粉彩處理，增強產品體積感

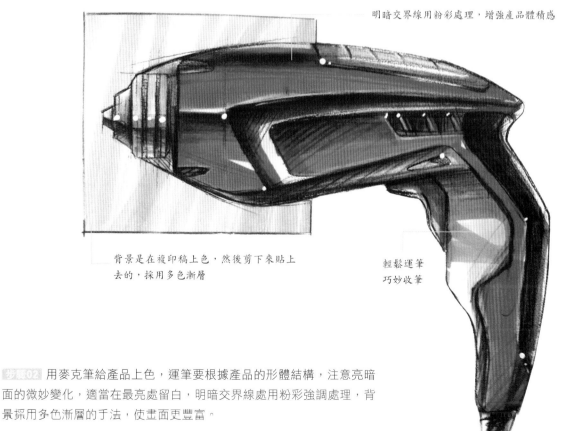

背景是在複印稿上色，然後剪下來貼上去的，採用多色漸層

輕鬆運筆
巧妙收筆

步驟02 用麥克筆給產品上色，運筆要根據產品的形體結構，注意亮暗面的微妙變化，適當在最亮處留白，明暗交界線處用粉彩強調處理，背景採用多色漸層的手法，使畫面更豐富。

7.9 印表機設計

步驟01 利用直線勾勒出產品的大致形狀。

步驟02 確定整個產品的輪廓，稍微處理結構的轉折。

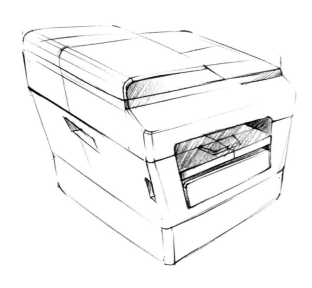

步驟03 畫出產品上面的結構，最好先畫條中線，有助於畫出正確的比例與透視關係。

步驟04 進一步修整線稿，用排線的方法處理一下暗面，增強明暗關係和體積感。

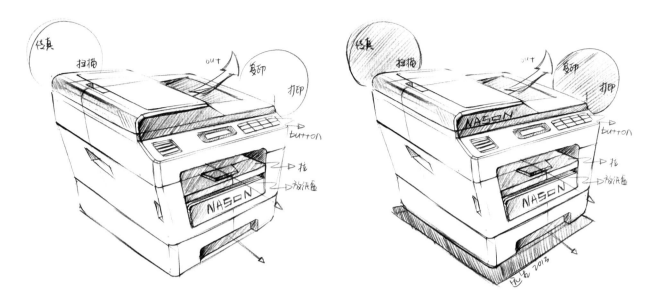

步驟05 處理邊緣圓角，把產品的亮暗面區分出來。

步驟06 給產品畫上陰影，注意排線要輕鬆自然，強調與地面接觸的邊緣線。

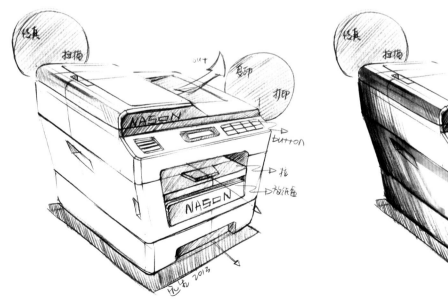

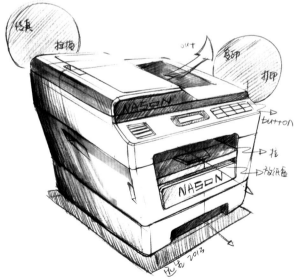

步驟07 整體檢查一遍，看看哪些地方需要加重處理，用黑色色鉛筆強調轉折處和分模線。

步驟08 用麥克筆鋪色，先從暗面開始，不宜鋪得太滿，注意層次要自然。

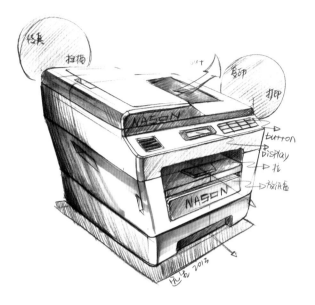

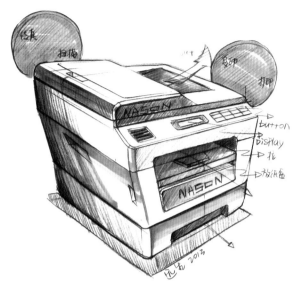

步驟09 大略處理按鍵和螢幕。

步驟10 為背景鋪色,再調整一下暗面。

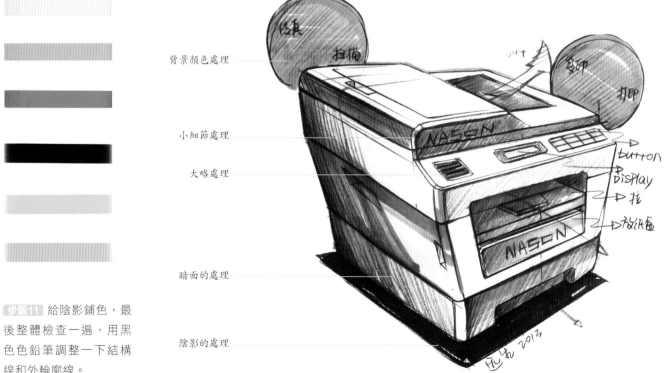

背景顏色處理

小細節處理

大略處理

暗面的處理

陰影的處理

步驟11 給陰影鋪色,最後整體檢查一遍,用黑色色鉛筆調整一下結構線和外輪廓線。

7.10 碎紙機設計

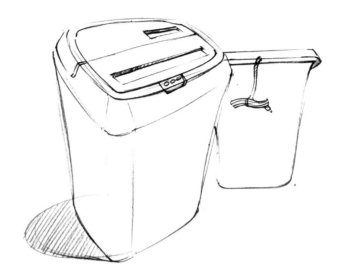

步驟01 大概勾勒出產品的形狀。

步驟02 確定形狀並加重線條，畫上陰影。

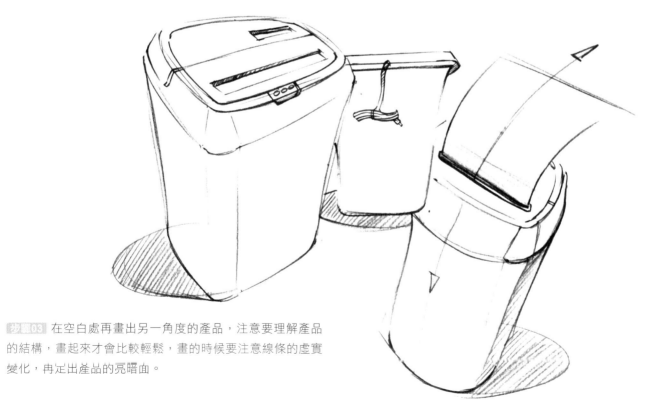

步驟03 在空白處再畫出另一角度的產品，注意要理解產品的結構，畫起來才會比較輕鬆，畫的時候要注意線條的虛實變化，再定出產品的亮暗面。

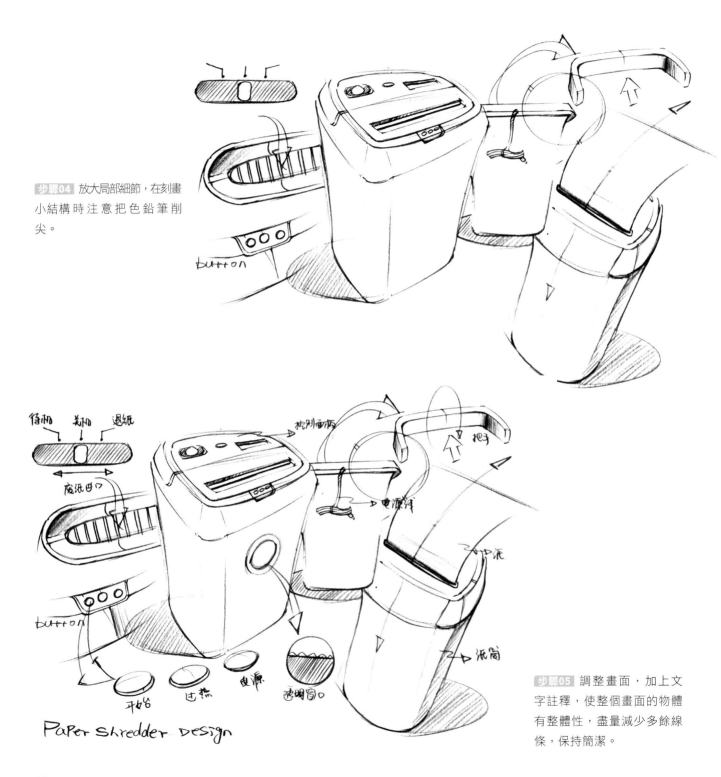

步驟04 放大局部細節，在刻畫小結構時注意把色鉛筆削尖。

button

待機　關機　退紙

廢紙出口

button

開始　　過熱　　電源

說明窗口

Paper shredder design

按別面板

電源線

把手

入紙

紙筒

步驟05 調整畫面，加上文字註釋，使整個畫面的物體有整體性，盡量減少多餘線條，保持簡潔。

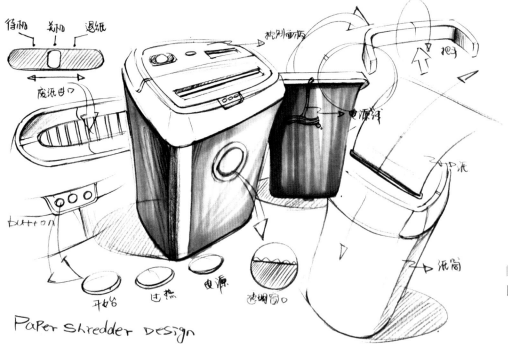

PaPer shredder Design

步驟06 用麥克筆先為產品區分出亮暗面。

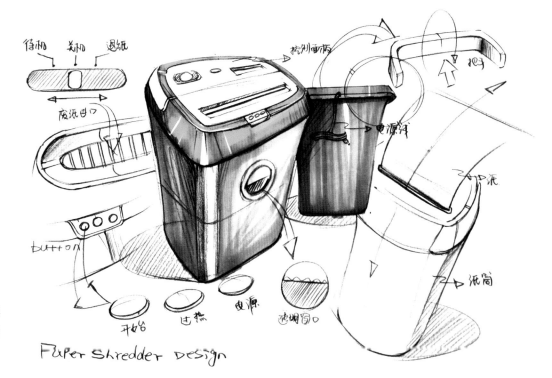

步驟07 鋪顏色時注意不要全部填滿，亮面的地方適當留白，這樣可以增強光感。

PaPer shredder Design

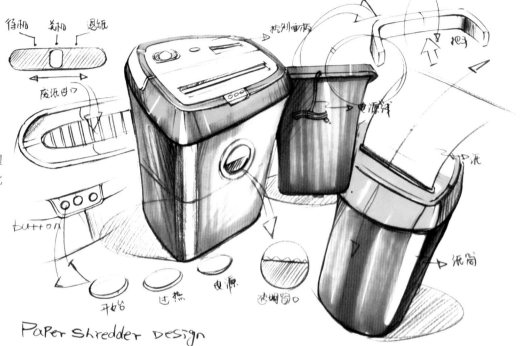

步驟08 繼續為另外的物體鋪色,注意顏色的深淺變化效果。

PaPer Shredder Design

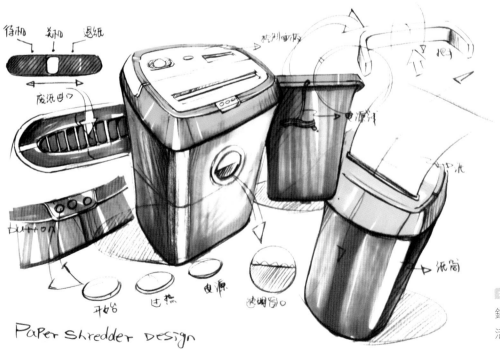

PaPer Shredder Design

步驟09 繼續為其他結構都鋪上顏色,注意運筆要靈活。

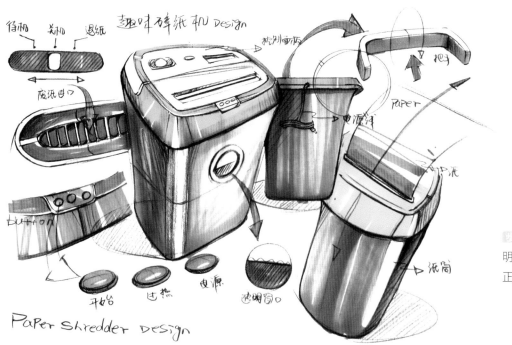

步驟10　用麥克筆加重暗面和明暗交界線，用色鉛筆整體修正一下被麥克筆蓋掉的線條。

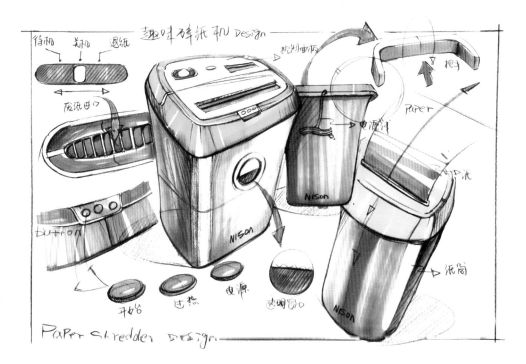

步驟11　用直線把整個畫面框住，使畫面更具整體性。

7.11 發電機設計

步驟01 先輕輕地將產品的輪廓線勾勒出來。

步驟02 將產品的結構根據大小比例清晰地刻畫出來。

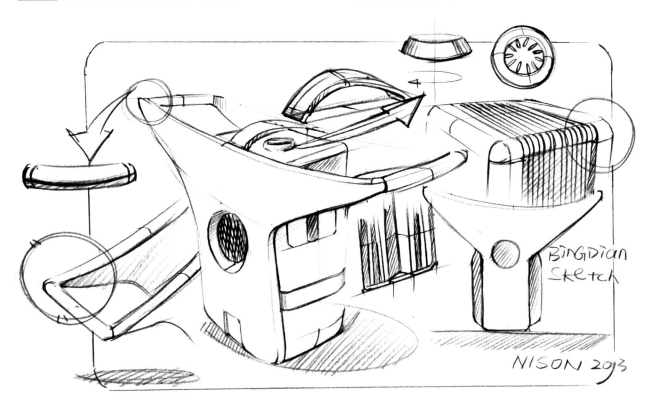

步驟03 為畫面佈局，局部放大處理結構，多角度地去表達產品。

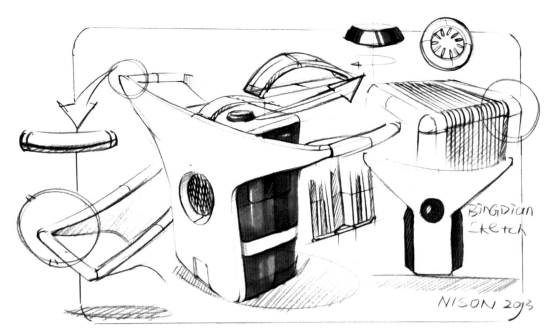

步驟04 用麥克筆先從產品的暗面開始鋪色，注意顏色的漸層效果。

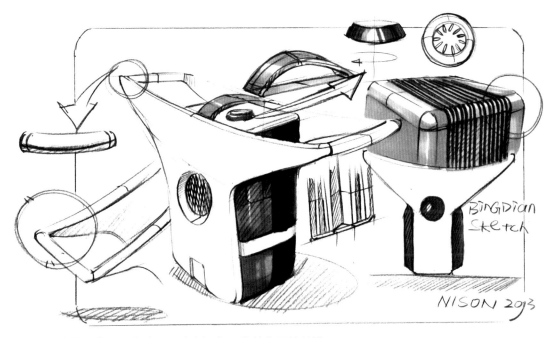

步驟05 繼續用麥克筆強化產品的暗面，注意運筆要沿著產品的結構。

7.12 家用電烙鐵設計

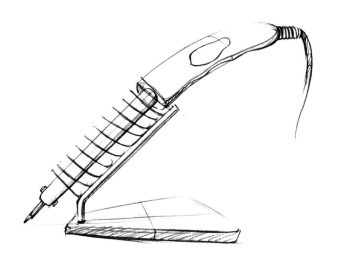

步驟01 先根據大小比例畫出電烙鐵的大概形狀。

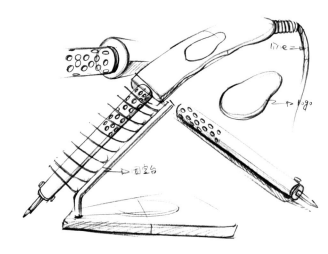

步驟02 確定形狀並加重線條，分解局部刻畫。

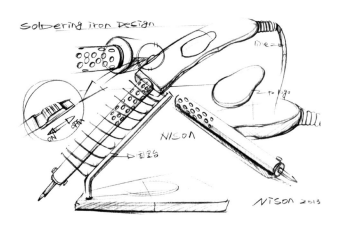

步驟03 加上文字註釋，調整畫面，用色鉛筆修整線條。

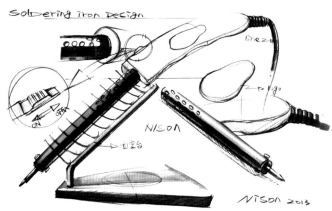

步驟04 先用麥克筆為不鏽鋼部分上色，注意對比要強烈，突出不鏽鋼的質感。

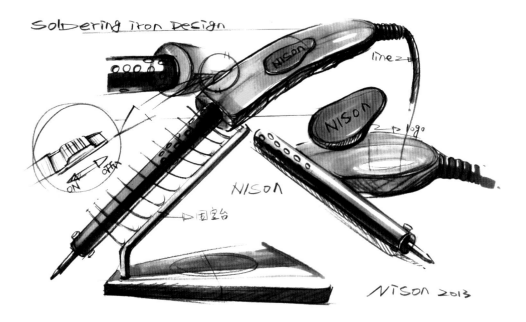

步驟 05 用藍色麥克筆為產品的手柄鋪上顏色，注意在合適的位置適當留白，突出光感效果。

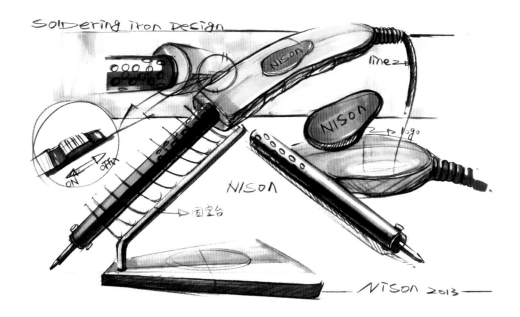

步驟 06 選取一種搭配的顏色為背景鋪色，豐富畫面效果，最後用色鉛筆修整線條。

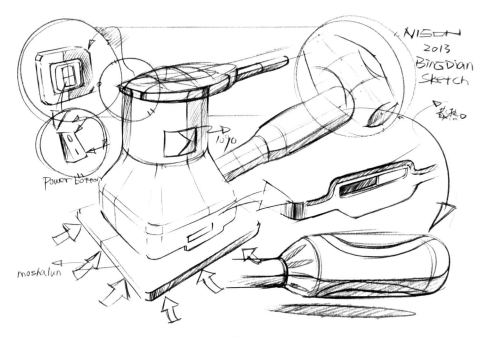

步驟04 調整整個畫面，加上文字註釋，用色鉛筆整體修整線條。

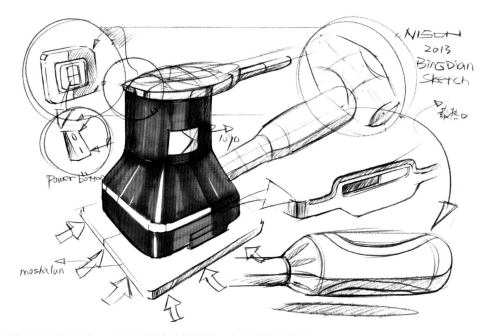

步驟05 用麥克筆為產品鋪上顏色，注意要根據結構運筆，在轉折處適當留白。

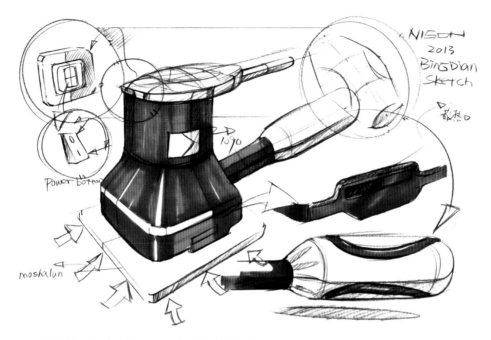

步驟06 繼續用麥克筆為同顏色的結構鋪色，注意用筆簡潔流暢。

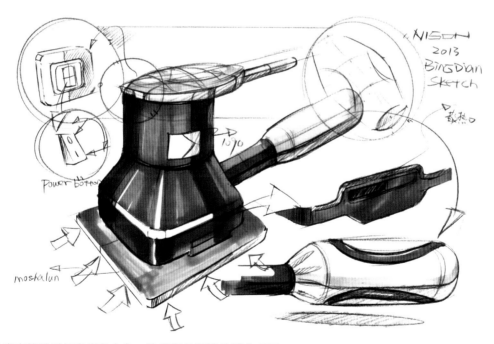

步驟07 用灰色麥克筆給手柄和底盤上色，注意顏色深淺的變化處理。

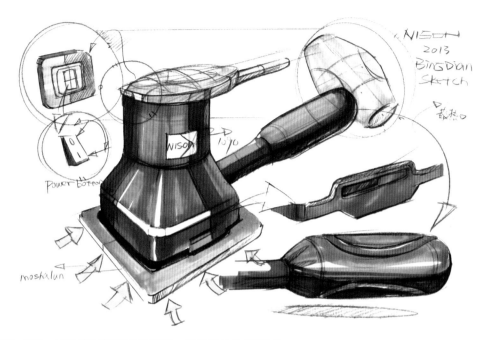

步驟08 繼續深入處理，加重暗面和明暗交界線，增強產品的體積感。

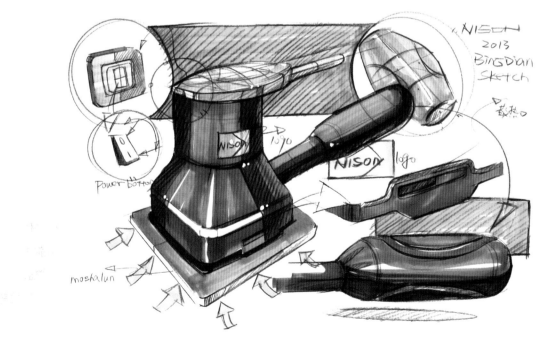

步驟09 畫上背景顏色，注意背景顏色要處理得清爽乾淨，增強畫面的整體性。

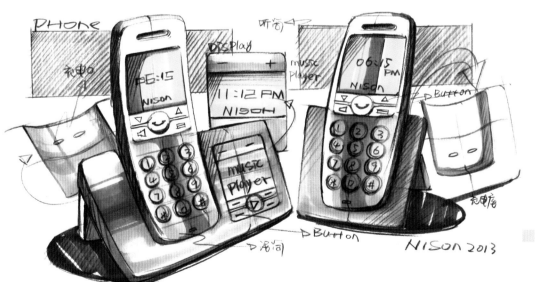

8.1 商務手機設計

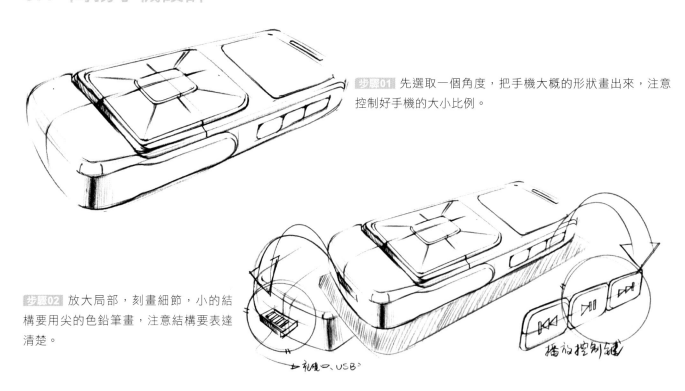

步驟01 先選取一個角度,把手機大概的形狀畫出來,注意控制好手機的大小比例。

步驟02 放大局部,刻畫細節,小的結構要用尖的色鉛筆畫,注意結構要表達清楚。

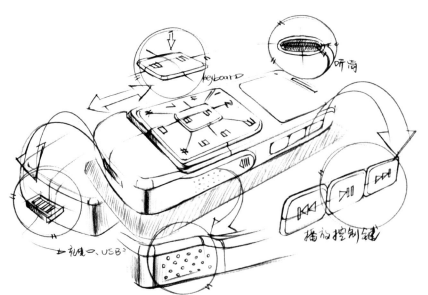

步驟03 繼續刻畫產品的結構,注意線條的虛實運用,要區分出亮暗面。

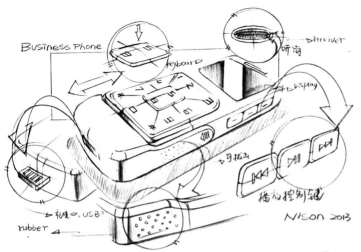

步驟04 處理螢幕部分，注意對比要強，突出玻璃質感，接下來寫上文字註釋，調整畫面。

步驟05 用麥克筆上色，先區分出產品的亮暗面，注意控制好筆頭，在轉折最亮處適當留白。

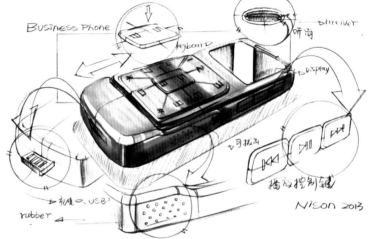

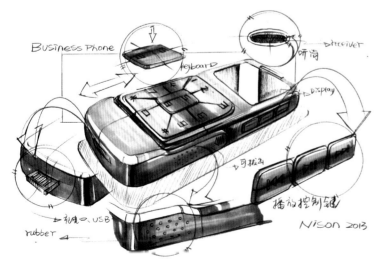

步驟06 繼續為其他物體也鋪上顏色，注意靈活運筆，同時用色鉛筆去修整線條。

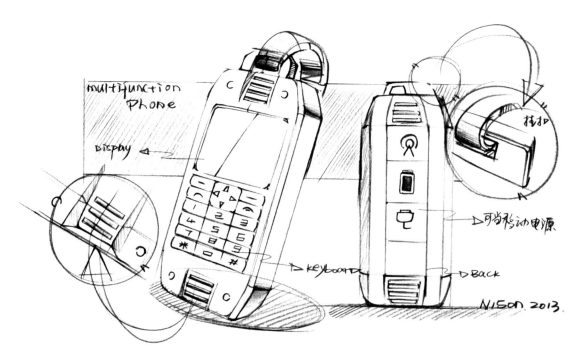

步驟04 調整畫面，加上文字註釋，用色鉛筆整體修整線條，準備上色。

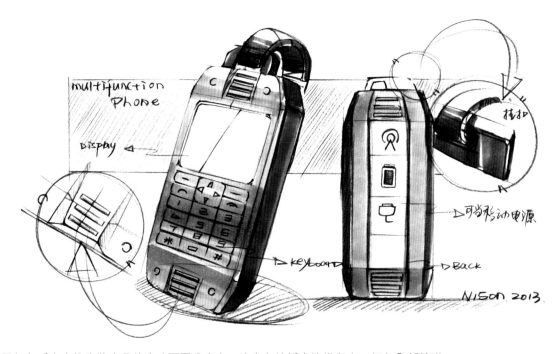

步驟05 用灰色系麥克筆先將產品的亮暗面區分出來，注意在轉折處適當留白，切勿全部塗滿。

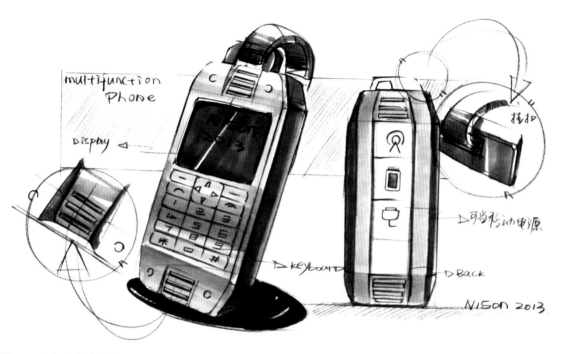

步驟06 用深藍色的麥克筆處理螢幕部分，根據顏色的深淺變化突出玻璃的質感，注意留白。

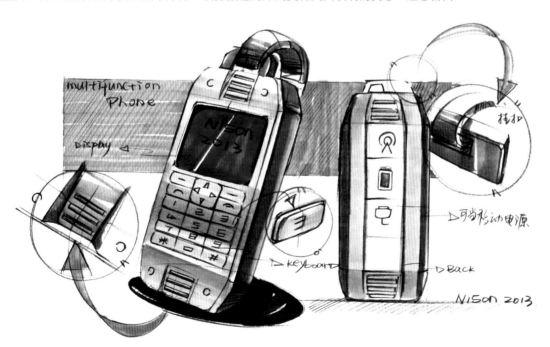

步驟07 整體檢查線條有沒有被麥克筆塗掉，用色鉛筆修整。為背景鋪上顏色，注意顏色要薄，不宜重複多次。

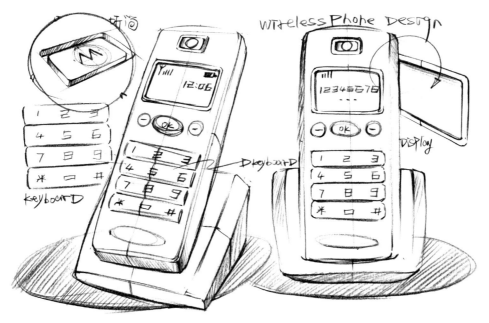

步驟06 刻畫產品的細節，注意螢幕與鍵盤的處理，適當標註文字修飾一下，增強產品圖的説服力。

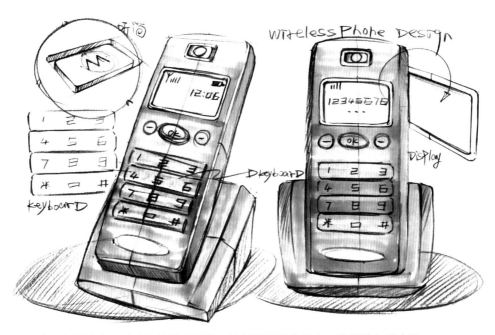

步驟07 用灰色麥克筆為電話機上色，注意運筆速度要快，控制好要畫的長度，盡量避免畫出界。

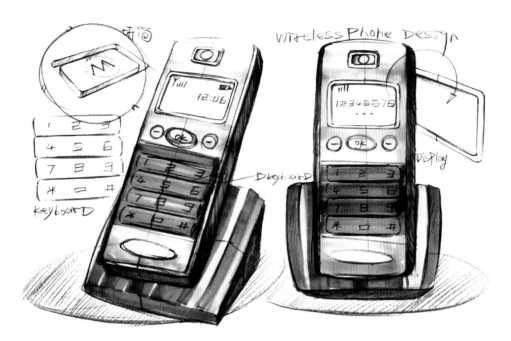

步驟08　用更深的麥克筆加重第一次鋪的顏色，注意顏色的漸層，增加層次感，注意亮暗面的對比。

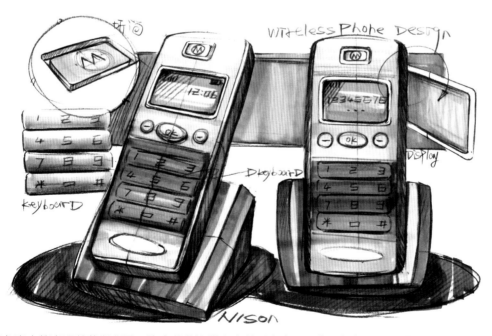

步驟09　用黃色麥克筆處理螢幕與背景，注意螢幕適當留白做反光處理，背景顏色半塗即可。

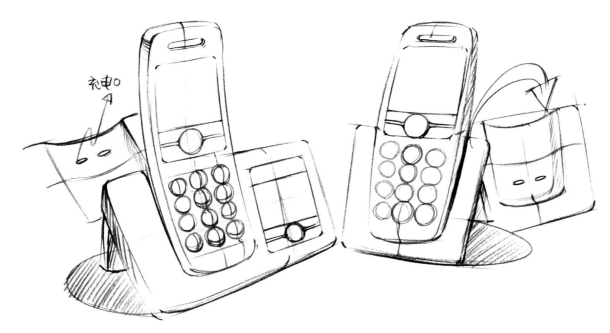

步驟03 進一步刻畫產品的結構，讓結構更加明確、清晰，可以用排線處理一下結構的轉折，增強產品的體積感。

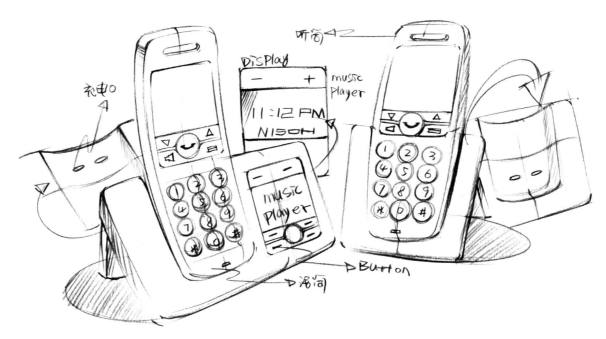

步驟04 把一些結構放大處理，然後再往下處理鍵盤等結構，注意畫面的佈局處理。

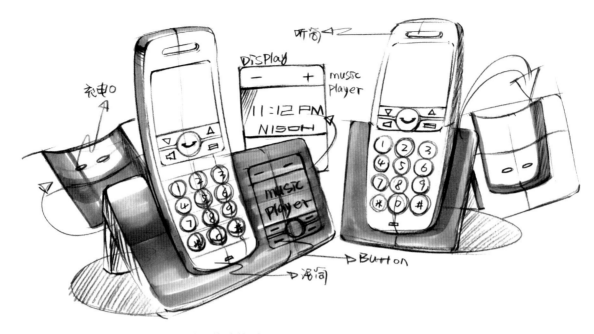

步驟05 先用麥克筆給產品鋪色，注意用筆要快速乾淨。

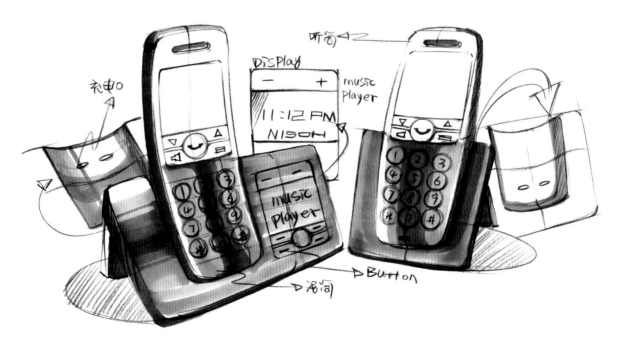

步驟06 再用麥克筆強化處理一下，使顏色層次輕鬆自然。

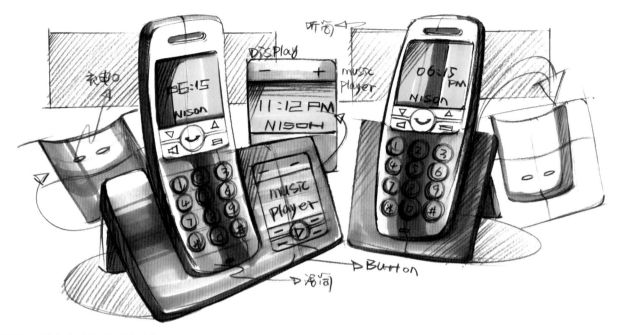

用藍色麥克筆為手機螢幕鋪上顏色，控制好筆頭，注意在適當的位置留白。

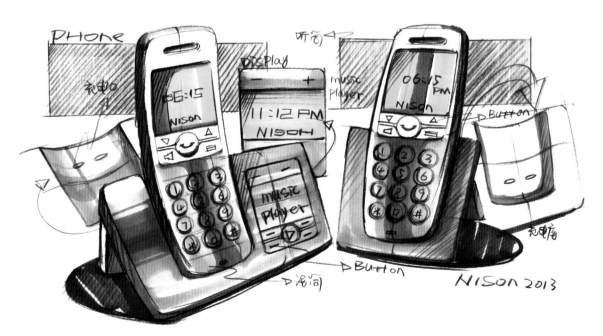

步驟08 為背景和陰影區域鋪上顏色，注意背景顏色要清爽乾淨，最後用色鉛筆整體修整產品的線條。

122

8.5 運動手錶設計

步驟01　先起稿，把一個電子手錶的兩個視覺角度定出來。

步驟02　進一步確定產品的形狀，用肯定的線條進行加重。

步驟03　加上陰影，讓物體穩住，把產品局部細節化。

步驟04　進一步刻畫產品，將產品的特徵表現出來。

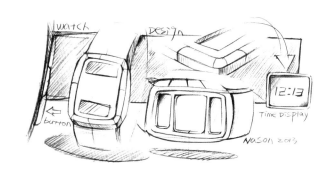 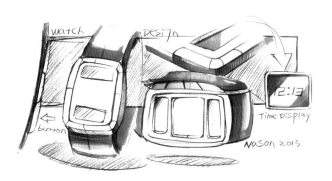

步驟05　進一步修整線稿，注意畫面的佈局，讓畫面平衡。

步驟06　為產品的暗面鋪上顏色，分出產品的亮暗面。

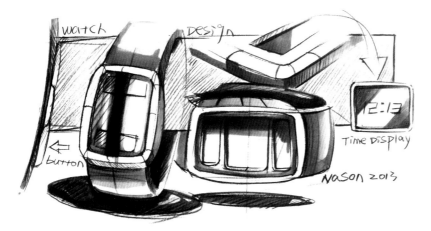

步驟07 為陰影鋪色，注意用筆乾淨，再用灰色麥克筆處理暗面，讓暗面暗下去。

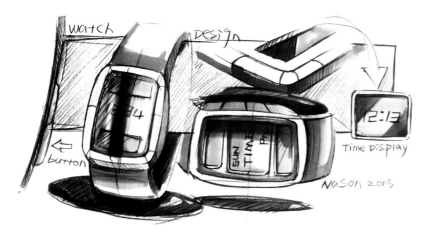

步驟08 為產品的螢幕鋪環境色，同時用黑色色鉛筆修補邊線。

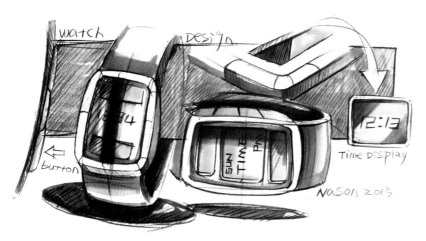

步驟09 根據畫面的需要，給背景鋪上顏色，注意選色要協調。

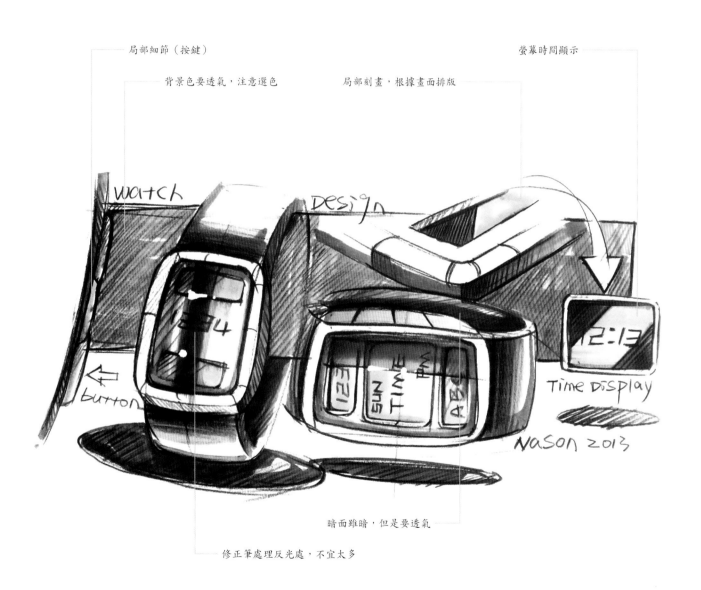

局部細節（按鍵）　　　　　　　　　　　　　　　　　　　　螢幕時間顯示

背景色要透氣，注意選色　　　　　　　　局部刻畫，根據畫面排版

watch

Design

button

Time Display

Nason 2013

暗面雖暗，但是要透氣

修正筆處理反光處，不宜太多

步驟10 用麥克筆整體處理暗面和亮面的層次，並對螢幕進行細節刻畫，加上標註文字與時間更能增強產品的特性。用色鉛筆再次處理結構線和輪廓線，最後用修正筆增強反光處。

8.6 傳真機設計

步驟01 用輕鬆的線條起稿，把大致的長寬高比例定好。

步驟02 用色鉛筆強調處理有把握的外輪廓線，畫出螢幕和聽筒。

步驟03 進一步處理外輪廓線，把產品的結構表現清楚。

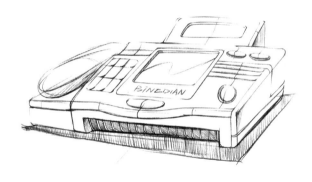

步驟04 畫出產品的陰影，整體處理線稿，特別是產品的結構轉折處。

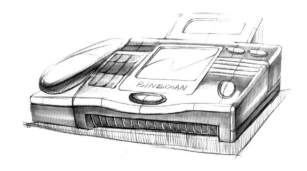

步驟05 用灰色系麥克筆先為產品的暗面整體上色，注意刻畫明暗交界線，增強產品的體積感。

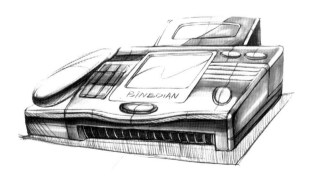

步驟06 用更深色的灰色麥克筆加強處理，讓暗面暗下去，讓亮面亮起來，注意用筆聯貫流暢，根據產品的結構運筆。

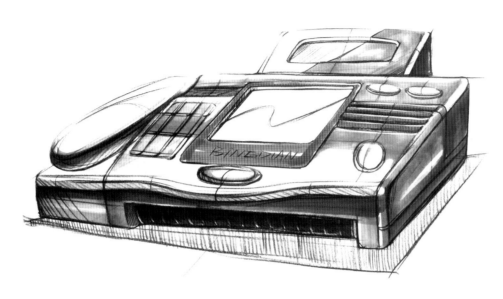

步驟07 用紅色麥克筆為螢幕外框上色，運筆要簡潔乾淨、透氣，接著用色鉛筆處理被麥克筆蓋掉的線條，特別是與地面接觸的線條和外輪廓線。

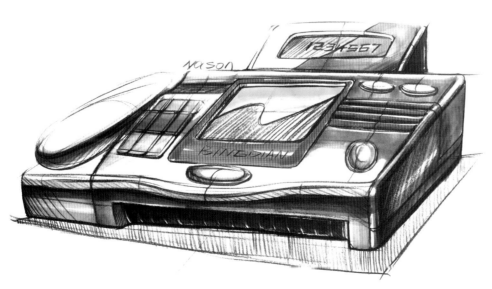

步驟08 最後整體處理按鍵、螢幕等細節。再次用色鉛筆進一步處理整體結構線和外輪廓線，注意前實後虛。

第9章.
生活用品類產品繪製範例

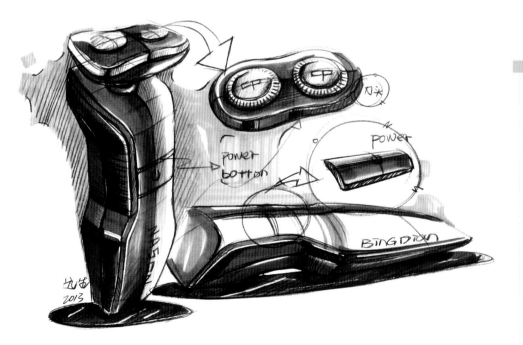

9.1　削鉛筆機設計

步驟01 先用輕鬆的線條勾勒產品的大致輪廓，注意透視比例。

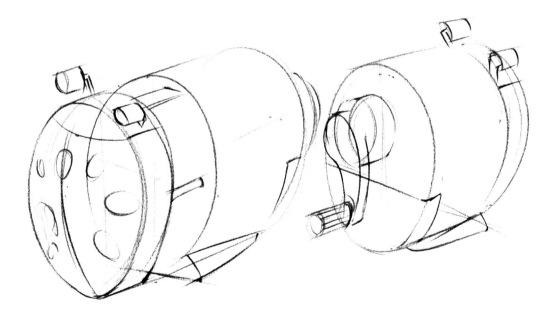

步驟02 接著把產品的結構畫完整，尋找出對的輪廓線與結構線並且加重線條。

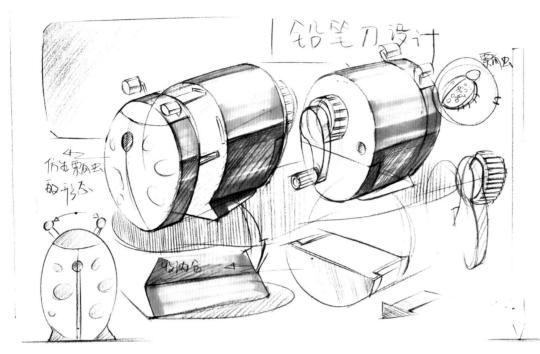

步驟07 先用灰色麥克筆為產品上色，大概分出產品的亮暗面。

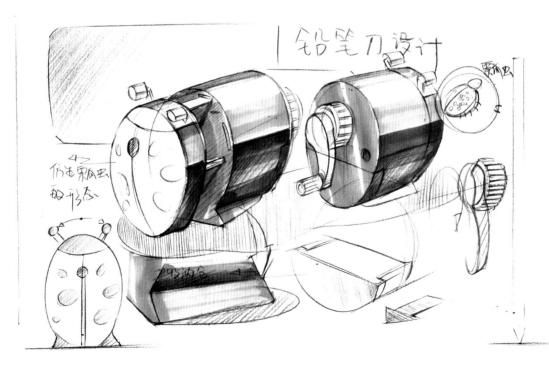

步驟08 繼續用更深顏色的麥克筆加強明暗對比，增強光感。

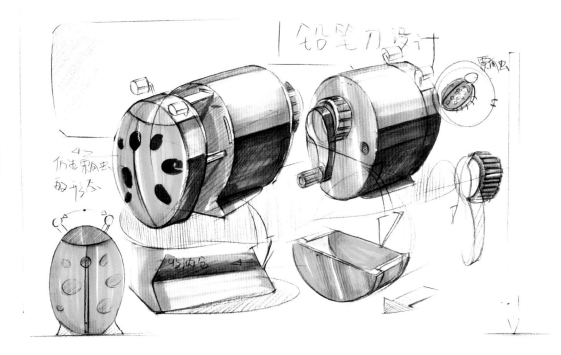

步驟09 用綠色麥克
筆為產品的其他部位
上色,注意用筆乾淨
透氣。

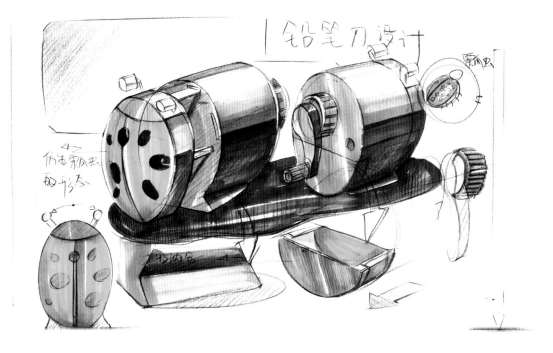

步驟10 為產品畫上
陰影,用色鉛筆整體
修一下產品的邊線與
結構線。

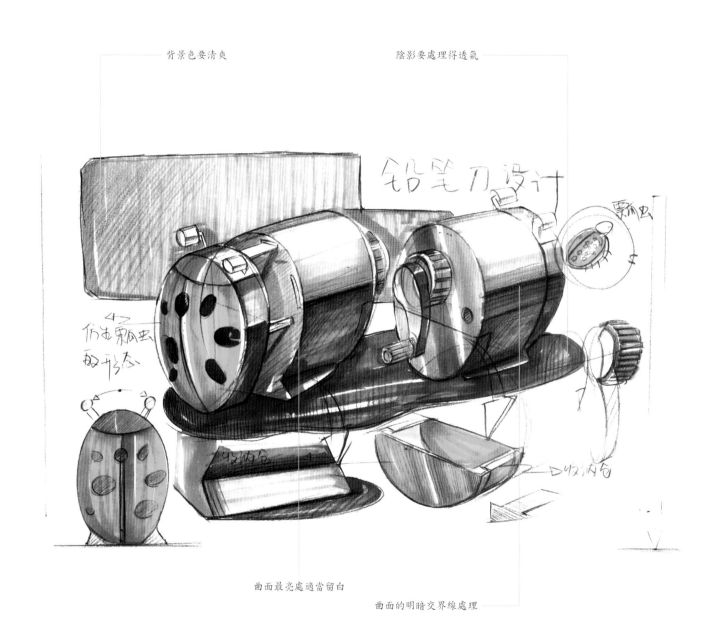

背景色要清爽　　　　　　　　　　　　陰影要處理得透氣

曲面最亮處適當留白

曲面的明暗交界線處理

步驟11 為產品背景鋪上一層顏色，然後再用麥克筆修正，加強明暗對比，增強體積感。

134

9.2 檯燈設計

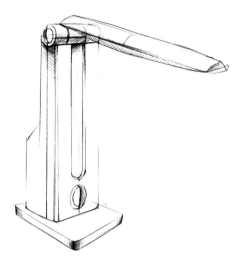

步驟01 將產品的大致形狀定下來，線條盡量簡潔，長距離的線條可以藉助尺規作圖，避免多餘的線條，確保畫面乾淨。

步驟02 確定產品的形狀，並且用色鉛筆加重輪廓線和結構線，注意轉折處的處理，定出按鈕的位置，然後根據比例去刻畫，處理好線條的輕重對比。

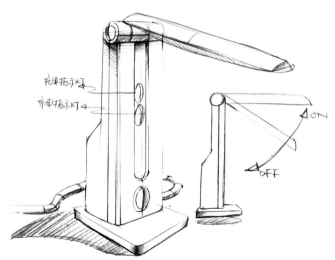

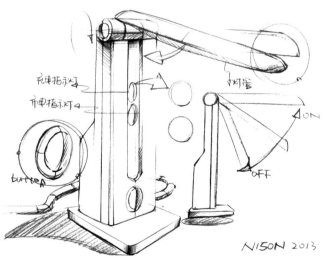

步驟03 利用排線的方法給產品做明暗處理，畫出產品上的全部結構，添加陰影。

步驟04 進一步表現這個產品是如何操作的，局部放大刻畫和說明，一張線稿要基本達到這樣才算合格。

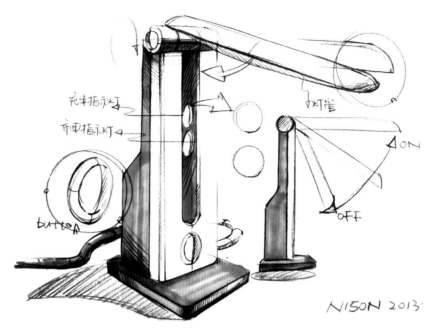

步驟05 用灰色系麥克筆先為產品的暗面上色，分出產品的亮暗面，注意運筆乾淨俐落。

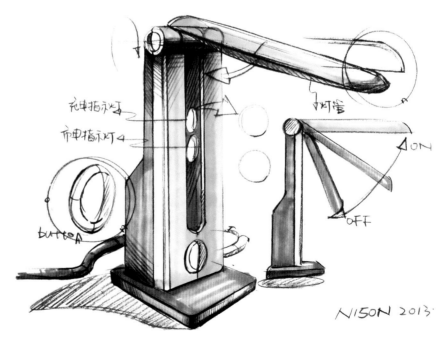

步驟06 為產品的燈罩和前蓋鋪上顏色，顏色可根據繪畫者喜好而定，同樣要注意運筆乾淨透氣，切勿中間停筆或者超出邊界，要把握好筆頭。

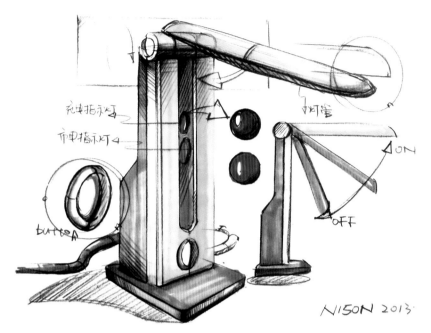

步驟07 為各結構鋪上相應的顏色，注意最亮處理，在這一步要用色鉛筆整體檢查一下邊線和結構線，不夠重或者被麥克筆塗掉的就加重，不要讓檯燈的整個形體鬆散。

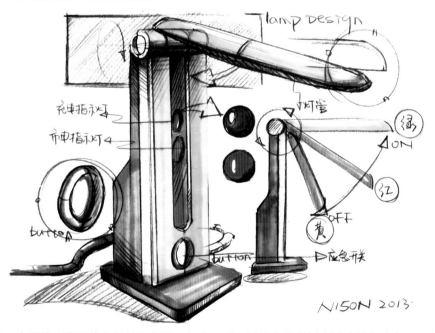

步驟08 在最後一步要檢查畫面的佈局是否舒服，如有不妥可以放大局部刻畫以填補空缺處，或者用文字去修飾。處理好這些問題万叮停筆。

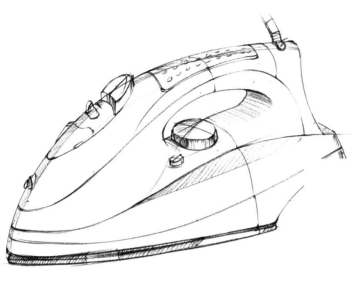

步驟05 整體檢查一下產品的線條，不夠重的要加重，把畫面擦乾淨，修整線稿，準備用麥克筆上色。

步驟06 利用麥克筆上色，根據產品的結構走向去運筆，注意運筆要靈活、流暢。

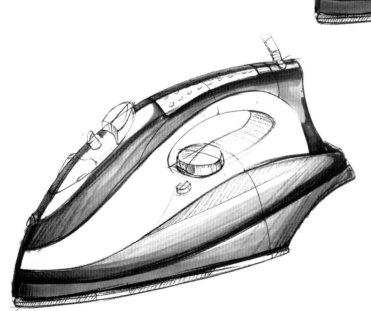

步驟07 再用麥克筆加強產品的結構，注意結構的變化。

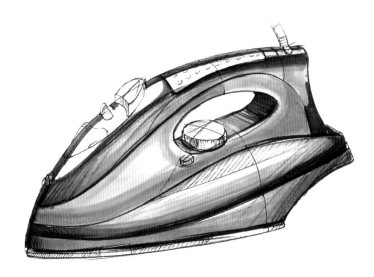

步驟08
步驟08 用黃色麥克筆為產品中間部分上色，不能平塗，要靈活運筆去體現曲面。

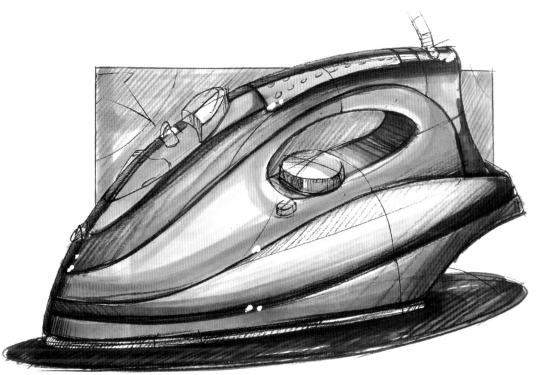

步驟09 用麥克筆整體修整，再用黑色色鉛筆加強被麥克筆蓋掉的線條。為產品加個背景豐富畫面，最後點出最亮點。

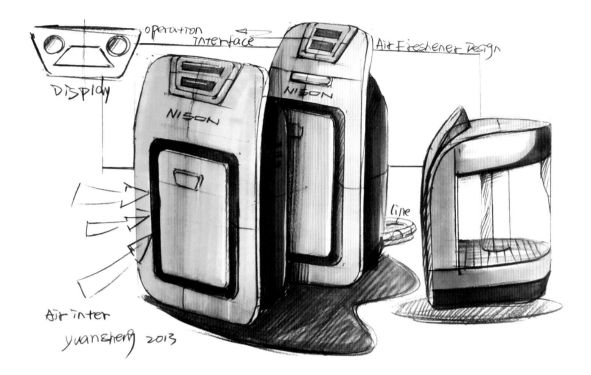

步驟10 用麥克筆再給產品表面鋪一層色，增強產品的質感，暗面加重，亮面提亮。

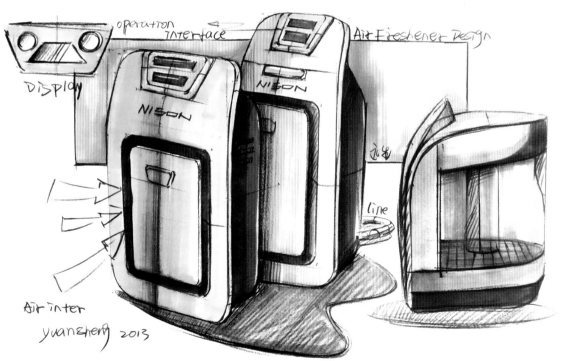

步驟11 選取一個比較淡的灰色為背景上色，然後用黑色色鉛筆處理結構線與外輪廓線。

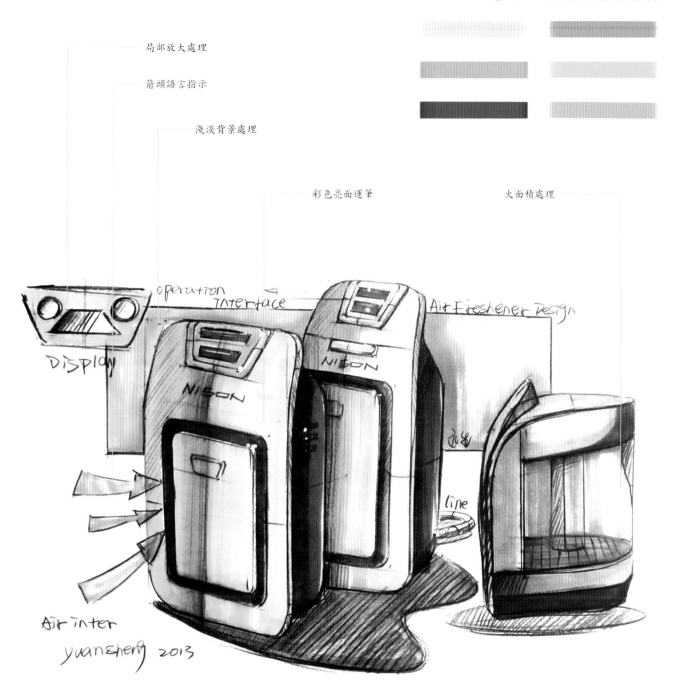

局部放大處理

箭頭語言指示

淺淡背景處理

彩色亮面運筆

大面積處理

圖 12　進行畫面的調整，整體檢查產品的線條，最後在反光處點上最亮點。

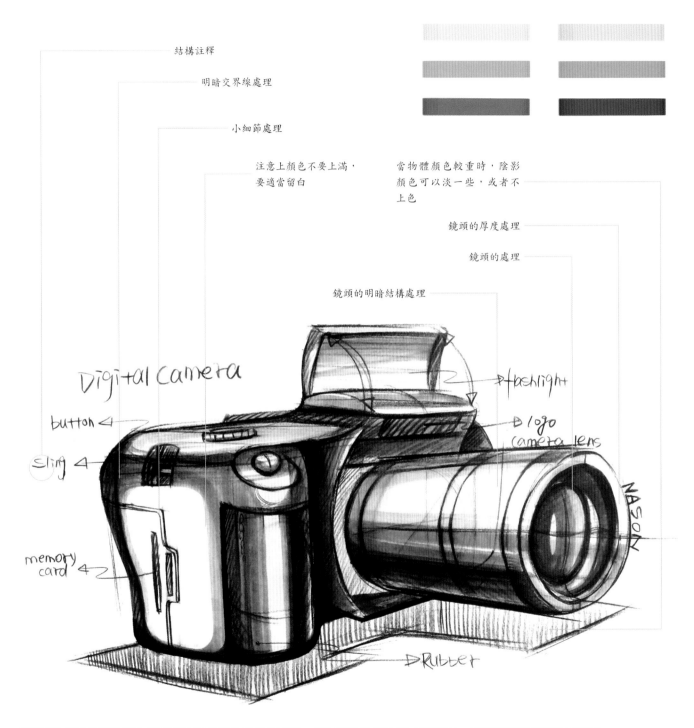

結構註釋

明暗交界線處理

小細節處理

注意上顏色不要上滿，
要適當留白

當物體顏色較重時，陰影
顏色可以淡一些，或者不
上色

鏡頭的厚度處理

鏡頭的處理

鏡頭的明暗結構處理

Digital camera

button

sling

memory
card

flashlight

logo
camera lens

NASON

Rubber

步驟07 用黑色麥克筆為產品與地面接觸的輪廓線描邊，再用暖灰色麥克筆處理暗面，讓相機整體的顏色更豐富。

152

9.7　男士刮鬍刀設計

步驟01 起稿，先大致定出產品的長寬高比例。

步驟02 加重邊緣線，進一步確定形狀。

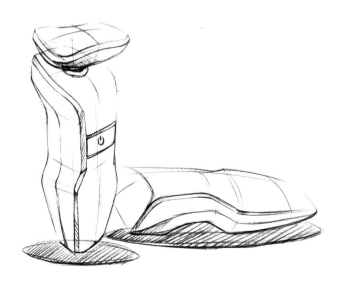

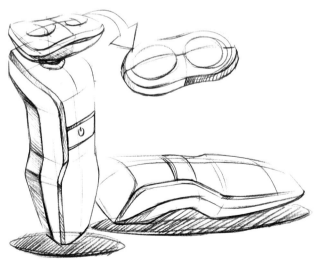

步驟03 整體刻畫，為產品加上陰影。

步驟04 加重產品的結構線，使產品結構更加清晰。

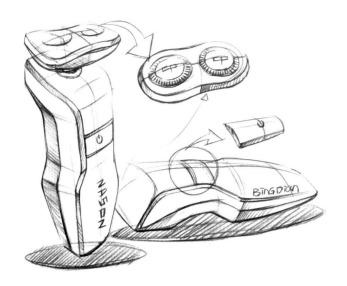

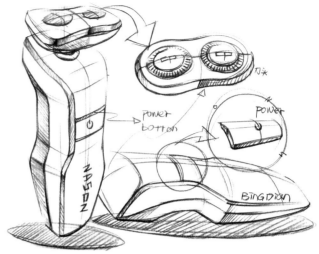

步驟05 細化局部細節，局部小而表達不清楚的部位可以放大。

步驟06 再次確認整體線條並且加重。

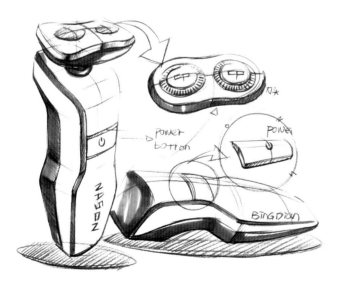

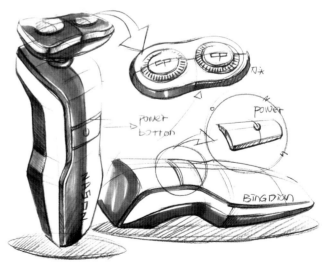

步驟07 先用灰色麥克筆塗在暗面，以及產品的固有色。

步驟08 用灰色麥克筆將產品的明暗交界線處理一下。

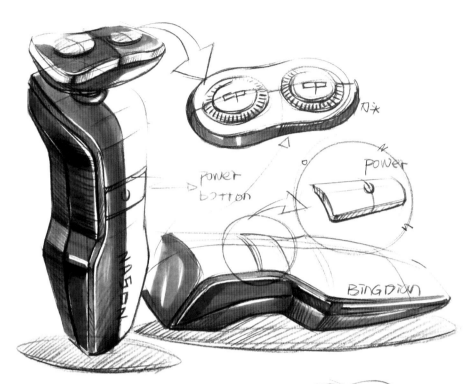

步驟09　用藍色麥克筆為產品的藍色部分鋪色，注意暗面到亮面的層次處理，最亮處適當留白，增強產品的體積感與光感。

步驟10　用淡藍色處理產品的亮面部分，加點環境色，接著用色鉛筆刻畫產品的細節，加重輪廓線和結構線。

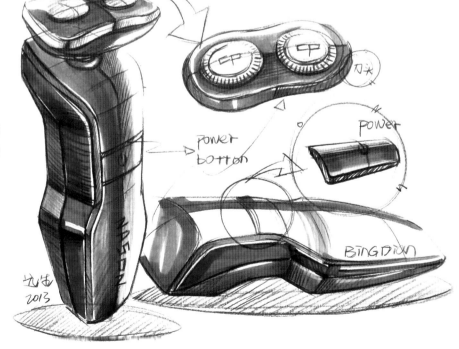

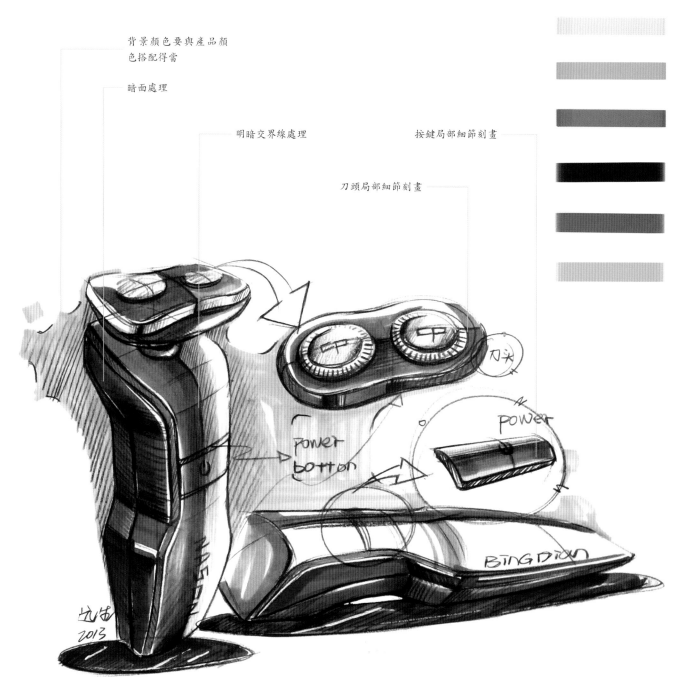

背景顏色要與產品顏
色搭配得當

暗面處理

明暗交界線處理

按鍵局部細節刻畫

刀頭局部細節刻畫

刀头

power
botton

power

BING DIAN

2013

步驟11 用黃色麥克筆為背景鋪色，選取顏色要協調舒服，注意運筆，圍繞產品圖去刻畫，隨意自然。最後用修正筆處理一下轉折最亮處。

9.8 電動刮鬍刀設計

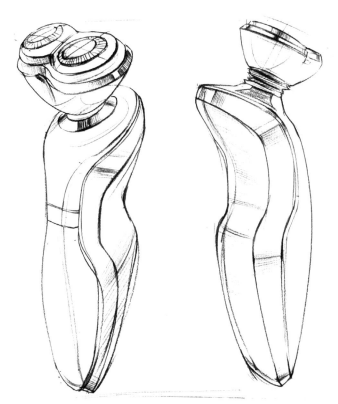

步驟01 電動刮鬍刀是練習產品手繪中比較常畫的產品，形體結構比較明顯。在繪製這個產品時同樣要清楚掌握它的結構。掌握之後，每個角度都可以輕鬆地繪製出來，注意形體轉折處的處理。

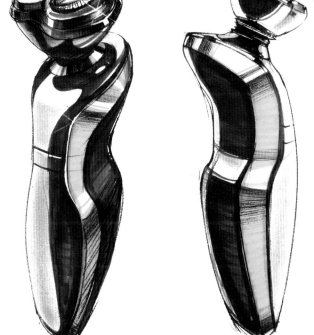

步驟02 為產品鋪上顏色，不鏽鋼材質的處理，明暗對比要強，亮面適當留白，用粉彩漸層亮面與暗面之間的部分，注意運筆要根據產品的形體轉折，最後用修正筆點上最亮點。

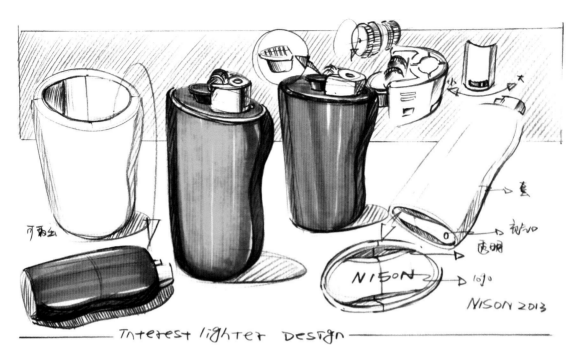

步驟07 用幾支不同顏色的麥克筆為打火機鋪上顏色，注意要根據結構去運筆。

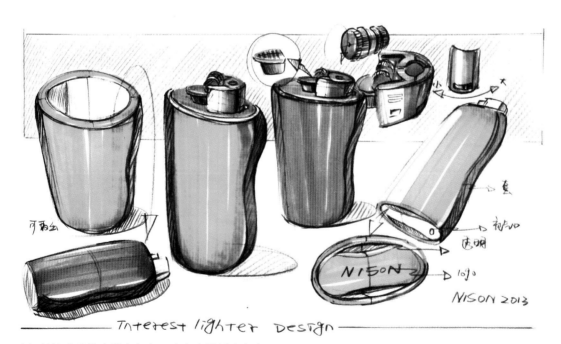

步驟08 繼續把其他的結構也鋪上顏色，注意在轉折處留白。

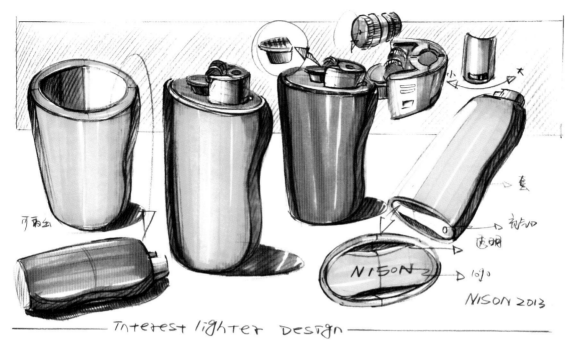

步驟09 再次用麥克筆加重處理暗面和明暗交界線，同時用色鉛筆處理亮暗面之間的層次。

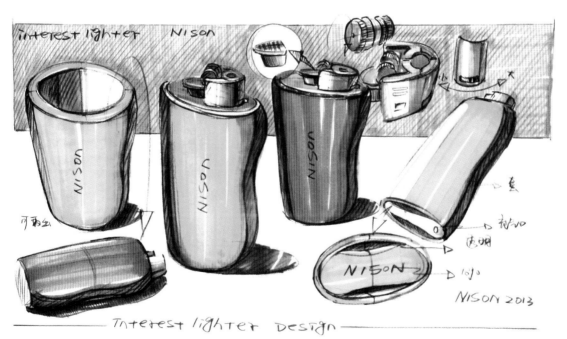

步驟10 為背景鋪上顏色，注意顏色不要太重，要處理得乾淨透氣，使整個畫面更有整體感。

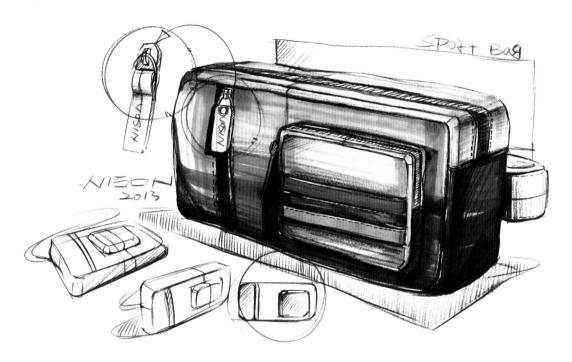

步驟07 用黑色色鉛筆處理腰包的轉折處，加重結構線和外輪廓線，注意虛實的變化。

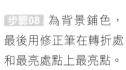

步驟08 為背景鋪色，最後用修正筆在轉折處和最亮處點上最亮點。

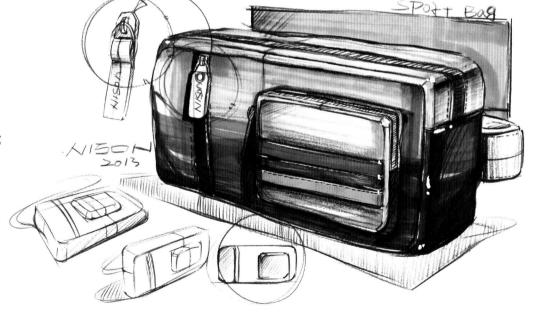

9.11　旅行箱設計

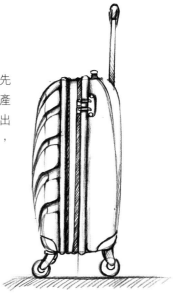

步驟01 （寫生）先觀察產品，然後將產品的基本形狀畫出來，注意大小比例，線條要流暢。

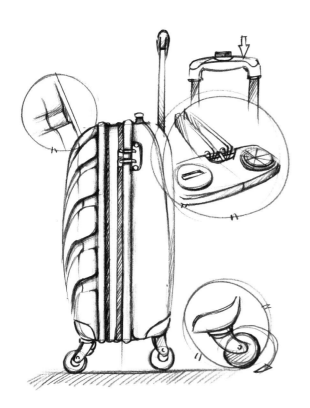

步驟02　處理產品上面的線條，注意線條的虛實變化，放大局部結構，刻畫細節。

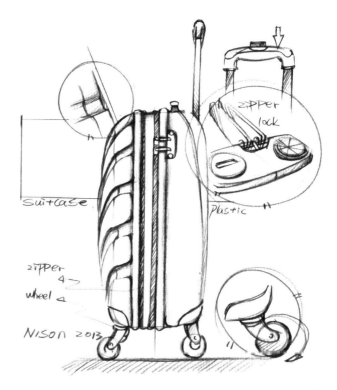

步驟03　調整畫面，以主體物為主，其他結構輔助豐富畫面，加上文字註釋，準備用麥克筆上色。

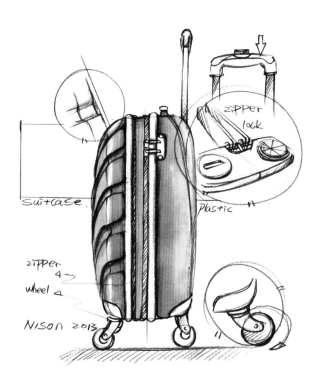

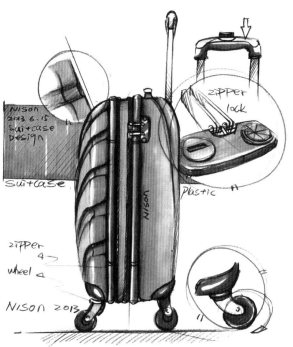

步驟04 用藍色麥克筆根據產品的結構上色，注意用筆技巧和深淺的變化效果，在轉折處適當留白。

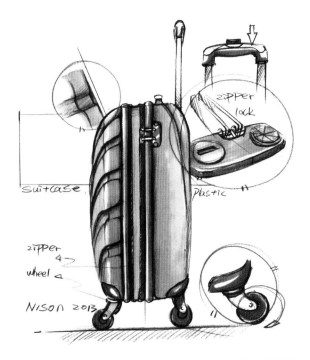

步驟05 用灰色系麥克筆將產品的輪子和其他結構都鋪上顏色，注意亮暗面的區分。

步驟06 用麥克筆重複加重，加強亮暗面的對比，增強產品的體積感，最後為背景鋪上顏色。

9.12 腳踏式打氣筒設計

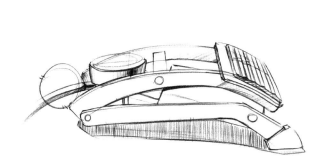

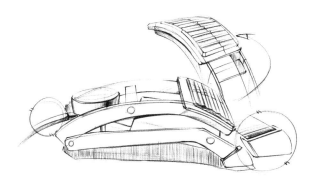

步驟01 首先要瞭解產品的大概結構，然後將產品的形狀畫出來，注意線條的流暢。

步驟02 進一步刻畫產品，初步將亮暗區域分出來。

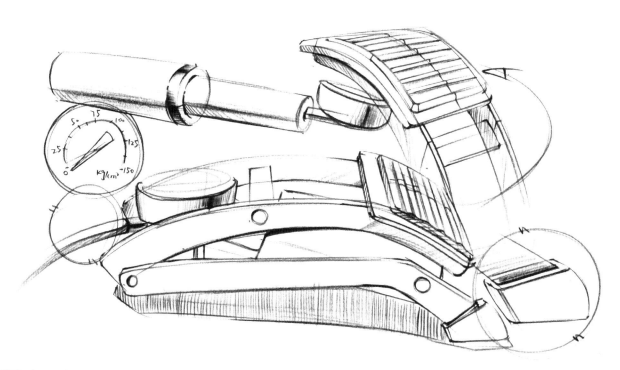

步驟03 將產品上面的一些結構放入來刻畫，注意別把結構畫得零零散散，盡量使他們之間保持有聯繫的感覺。

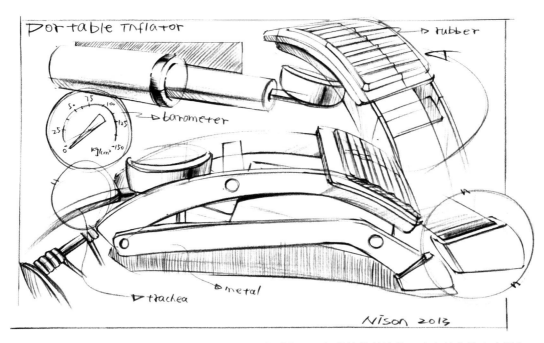

步驟04 調整畫面，利用直線框住畫面上的物體，使整個畫面更整體化，用色鉛筆修整線條，注意線條的虛實變化。

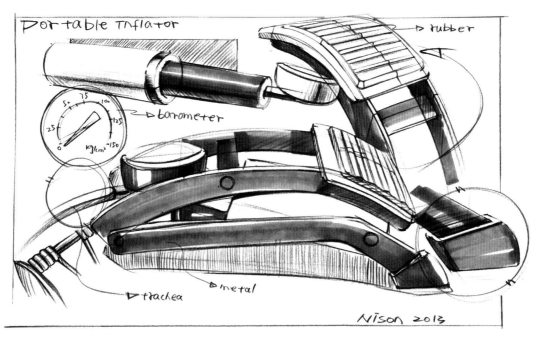

步驟05 用灰色系麥克筆將產品的亮暗面區分出來，注意要根據結構運筆，控制好筆頭防止畫出界。

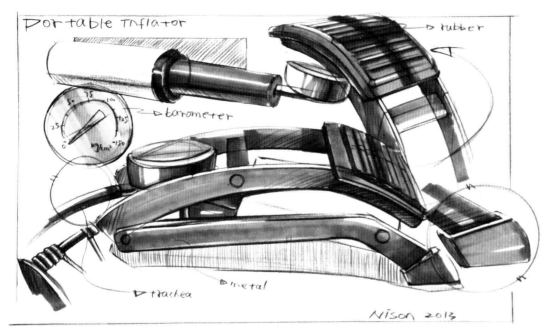

步驟06 再用麥克筆加重對比，增強產品的體積感。

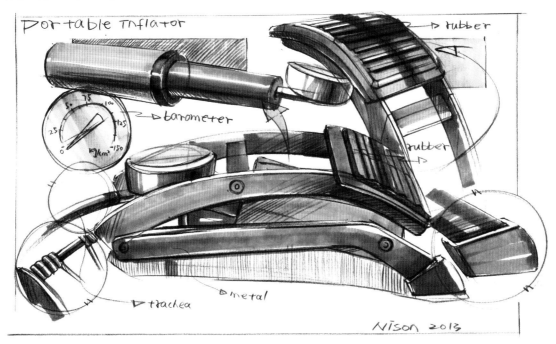

步驟07 用黃色麥克筆將中間部分鋪上顏色，注意曲面的處理，明暗交界線要重，最亮處留白，再用色鉛筆漸層處理一下亮暗面。

第10章.
交通類產品繪製範例

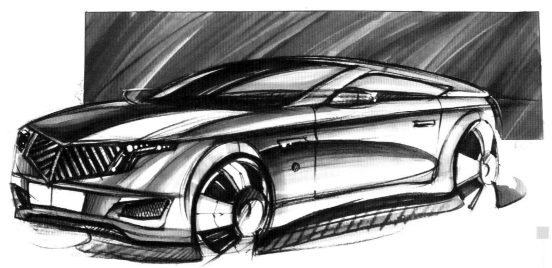

10.1　轎跑車

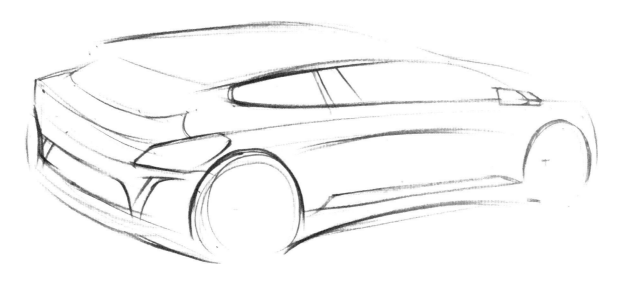

步驟01 先觀察汽車大概的形狀，用輕鬆的線條將汽車的大致輪廓勾勒出來，注意比例大小。

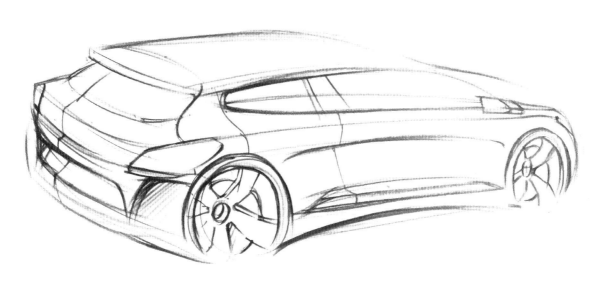

步驟02 進一步調整形狀，尋找出準確的線條，深化加重，注意線條的虛實變化。

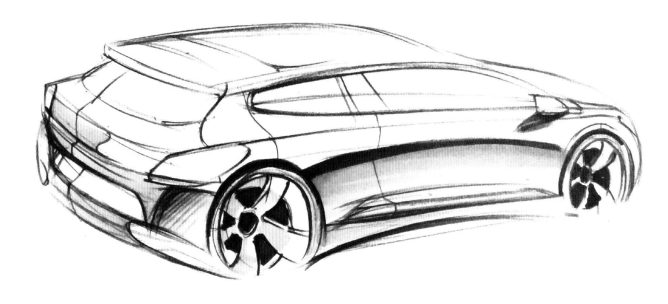

步驟03 汽車輪廓基本上確定時，就可以進入初步上色階段。

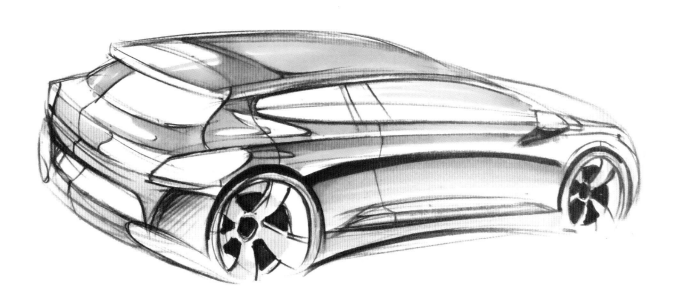

步驟04 快速地鋪上顏色，筆觸靈活些，注意材質的反光表現。

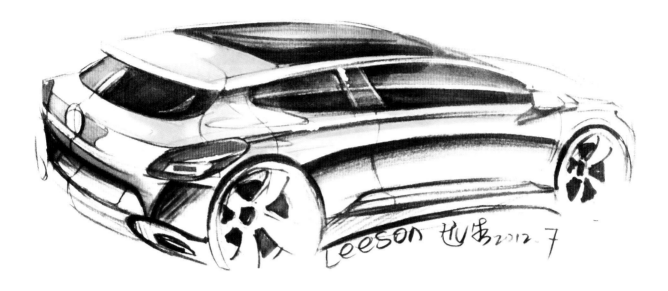

步驟05　用較深的麥克筆壓一下暗面，增強其體積感。

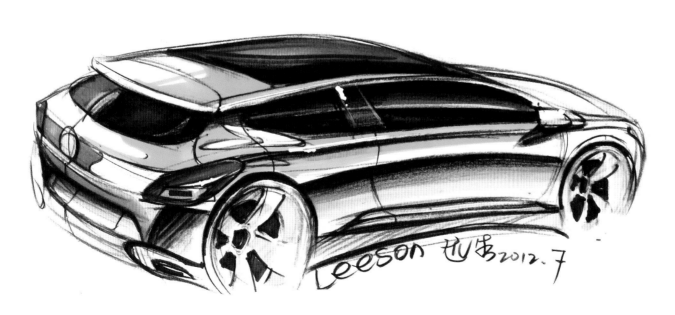

步驟06　用色鉛筆整體修整好輪廓線及結構線，最後用修正筆點上最亮點。

10.2 SUV汽車

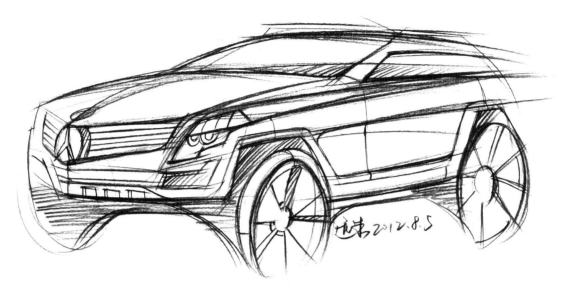

用色鉛筆快速地將汽車的外形勾畫出來,注意結構比例,用筆可瀟灑大膽些。

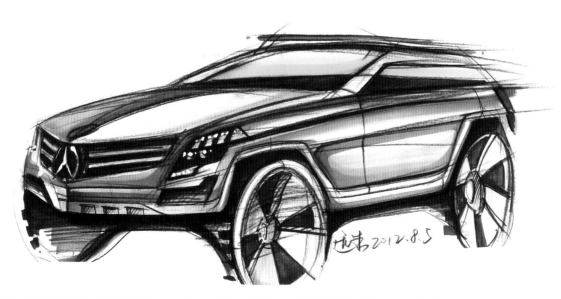

用麥克筆將汽車的亮暗面區分出來,注意環境色的使用,最後再用色鉛筆強調汽車的外形。

10.3　豪華轎車

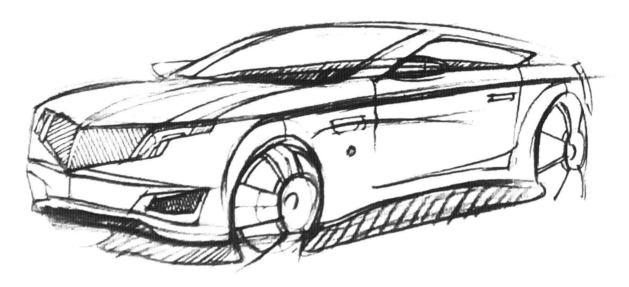

步驟 01　首先選取一個視角，用色鉛筆將汽車的大致輪廓勾勒出來，注意車身的比例。

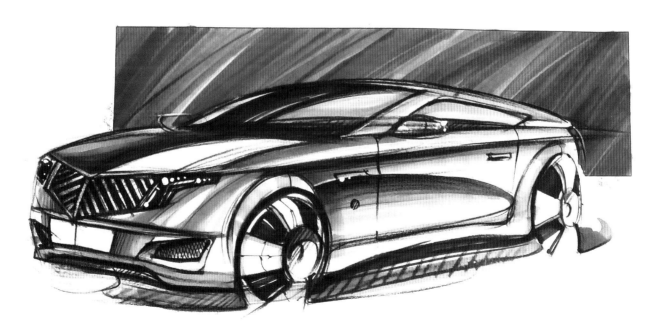

步驟 02　用麥克筆先區分出亮暗面，再加重處理，運筆需流暢，背景採用多色漸層，豐富畫面效果。

10.4 概念跑車

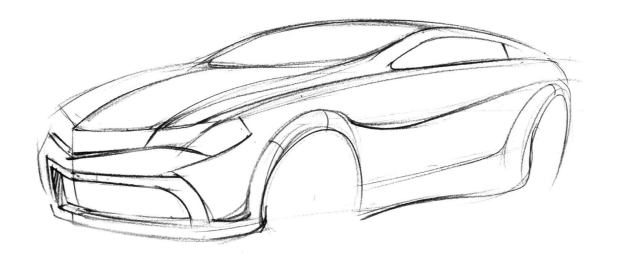

步驟01 首先選取一個視角,用色鉛筆將汽車的大致輪廓勾勒出來,注意線條的流暢性。

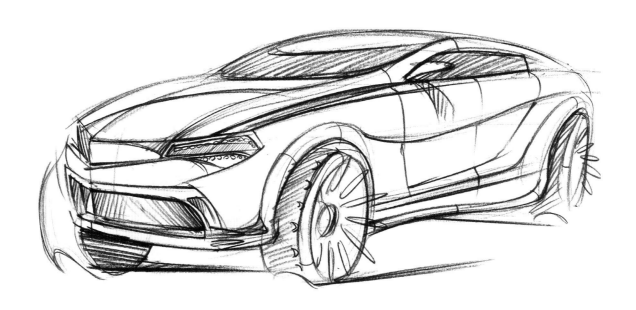

步驟02 確定汽車的外形,加重輪廓線以及結構線,稍微做點明暗處理。

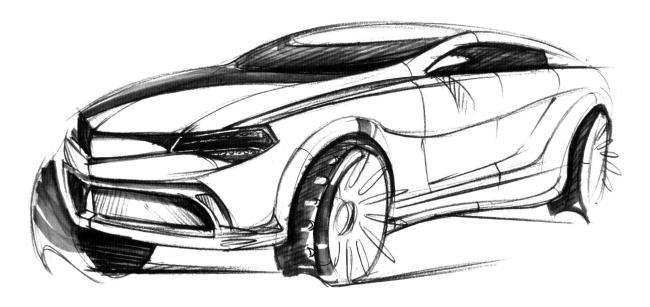

步驟03 用麥克筆先給暗面以及車輪上色，區分好亮暗面，注意筆觸，根據結構去運筆。

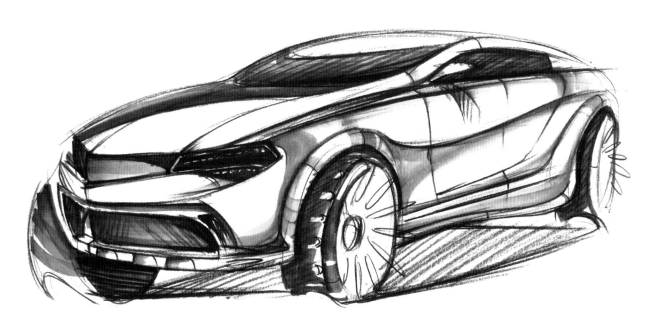

步驟04 進 步深化加重處理，增強體積感，接著用淡藍色的麥克筆給汽車鋪點環境色。

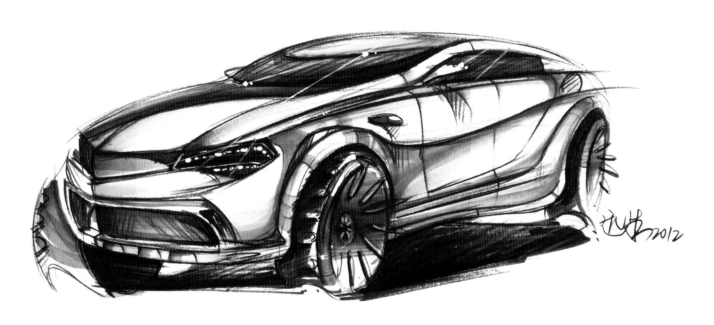

步驟05 繼續用藍色的麥克筆修整上色,環境色可以豐富汽車的表現,再用色鉛筆整體調整結構線,最後點上最亮點。

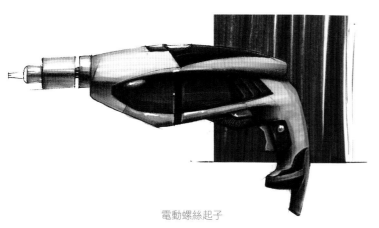

電動螺絲起子

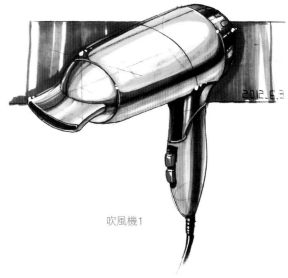

吹風機1

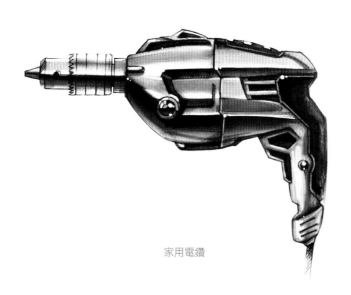

家用電鑽

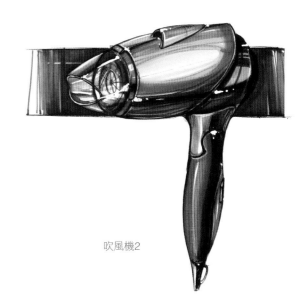

吹風機2

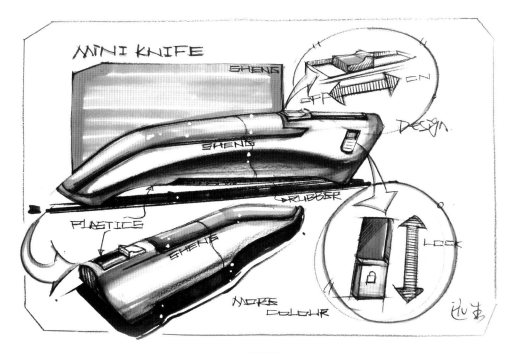

美工刀

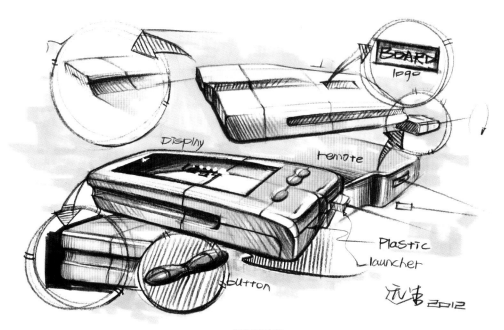

汽車遙控器

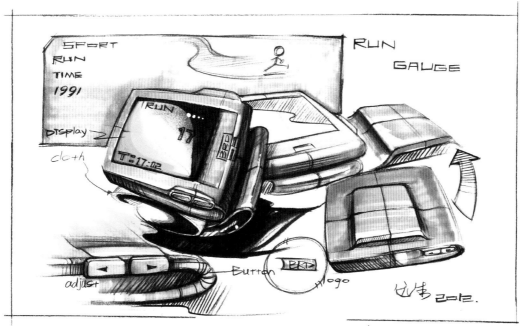

測量儀

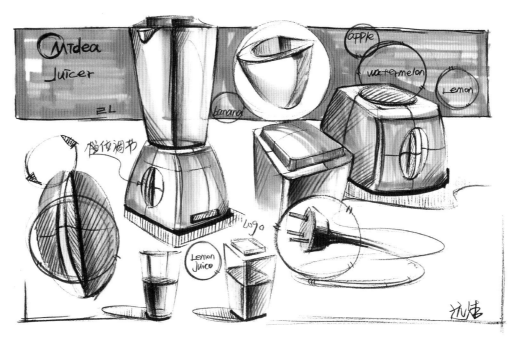

榨汁機

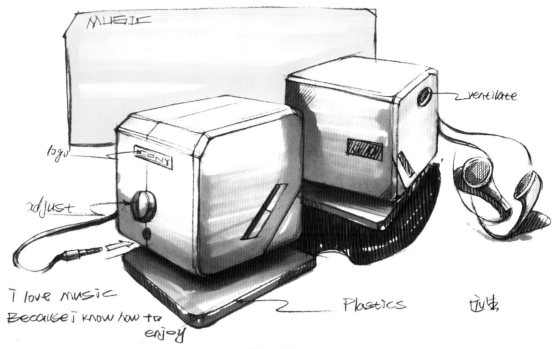

迷你小音箱

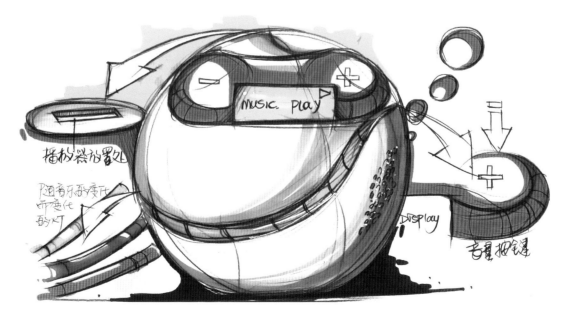

手機外接音響

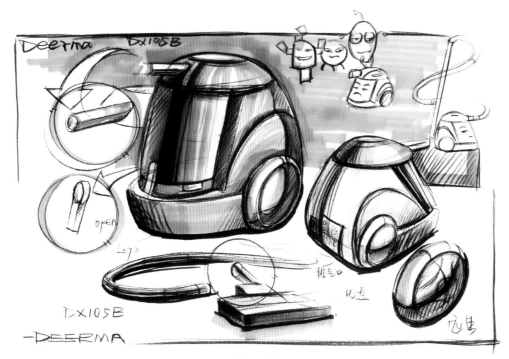

家用吸塵器

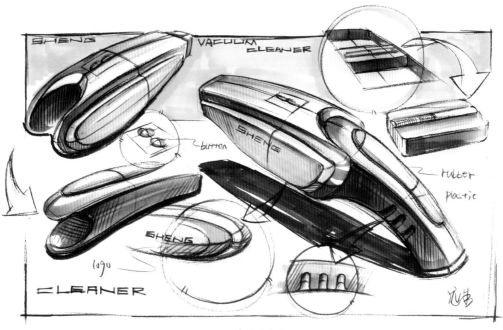

車用吸塵器

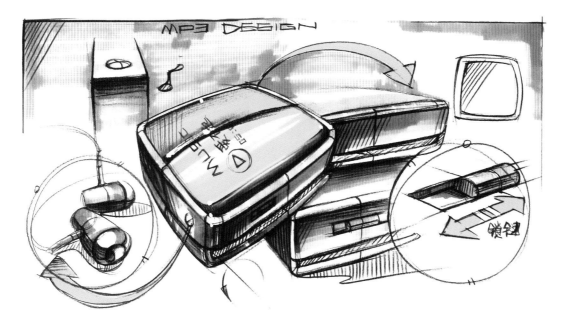

MP3音樂播放器

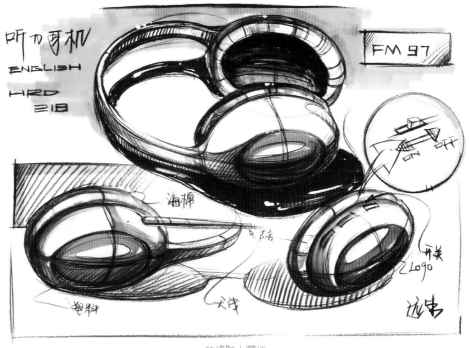

英語聽力耳機

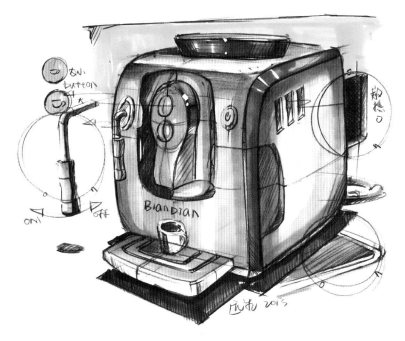

咖啡機

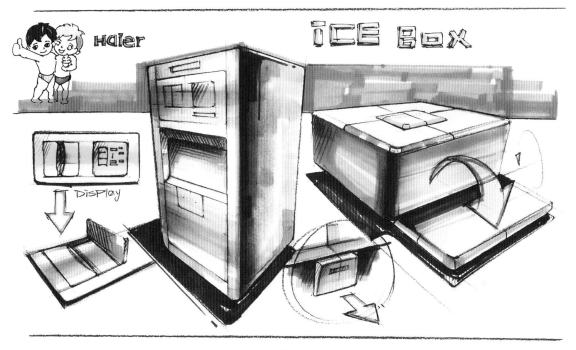

家用冰箱

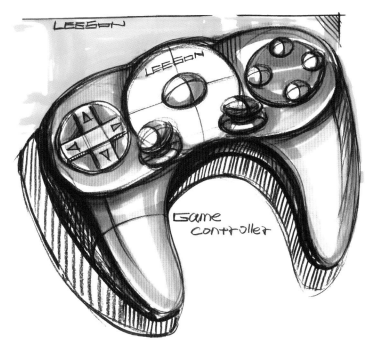

遊戲手柄

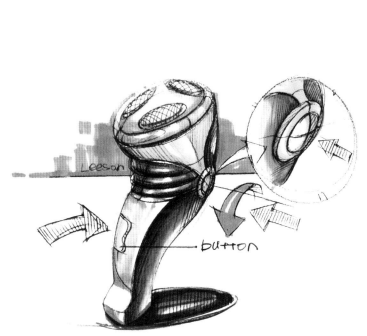

電動刮鬍刀

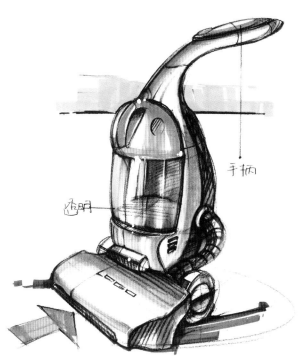

家用吸塵器

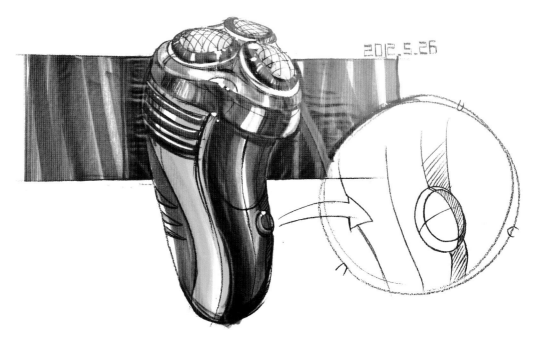

2012.5.26

電動防水刮鬍刀

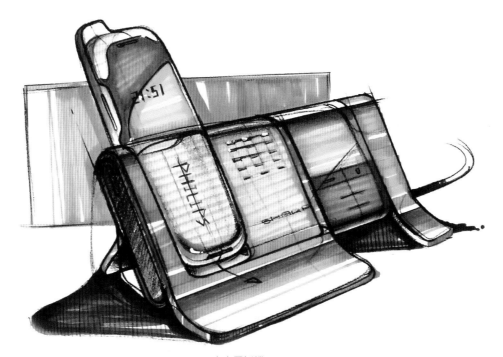

家庭電話機

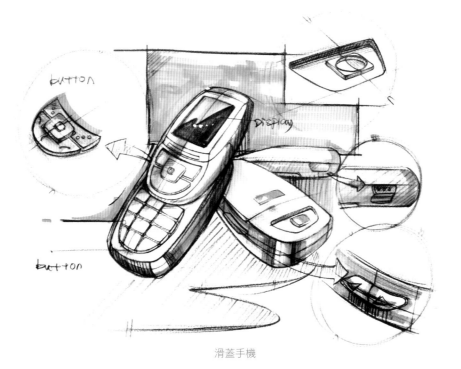

滑蓋手機

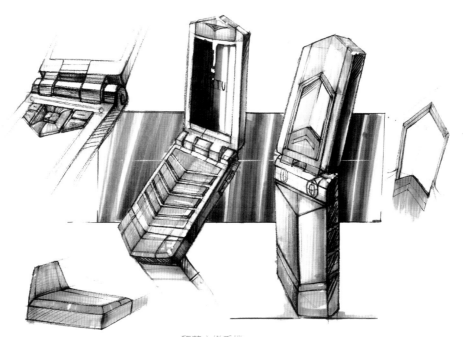

翻蓋音樂手機

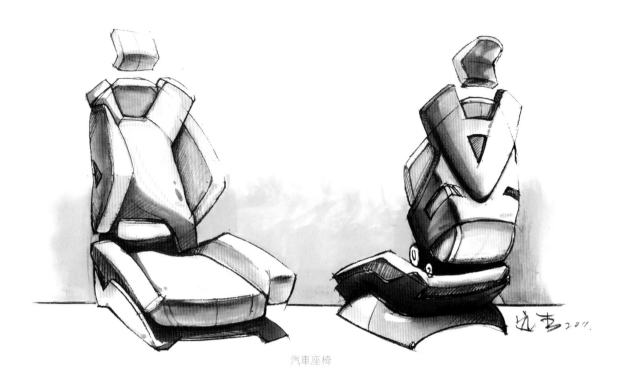

汽車座椅

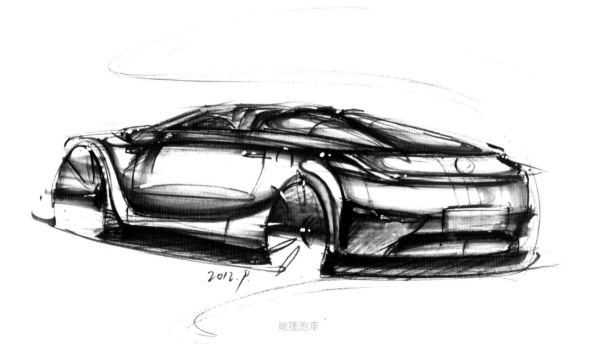

2012. P

敞篷跑車

街車

特技摩托車

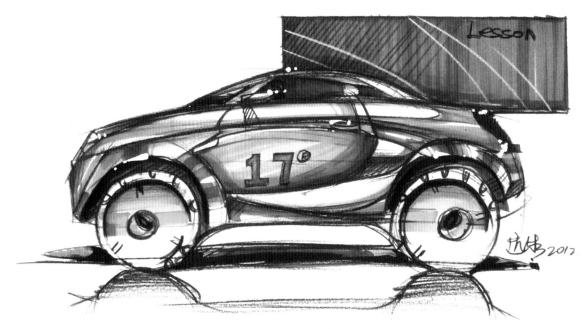

概念賽車

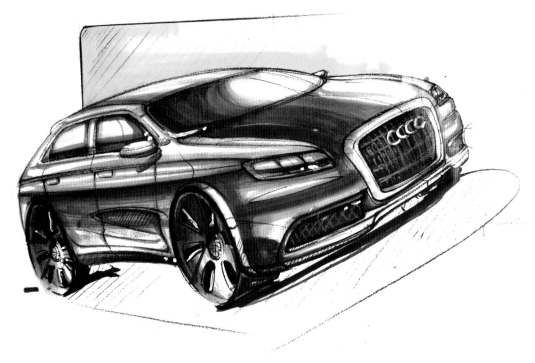

SUV汽車